世界名畫家全集　何政廣主編

艾金斯 Thomas Eakins

李家祺◉著

藝術家出版社

美國寫實人像大師

艾金斯
Thomas Eakins

李家祺●著　何政廣●主編

藝術家出版社

目　錄

前　言

　　湯瑪士・艾金斯（Thomas Eakins,1844~1916），是美國第一位寫實主義畫家，他對藝術的獨特性常被人與溫士洛・荷馬相提並論。但是對於解剖學、遠近法等專門知識，與寫實技法的成熟運用，使艾金斯的畫面深具堅牢性，造就他成為罕見的人物畫家，被公認為美國最偉大的畫家之一。

　　艾金斯出生於賓夕法尼亞州的費城，兩歲時，他們全家遷入費城佛蒙街高級住宅區的大房子，後來一生居住於此。童年時，艾金斯即在繪畫和科學上顯露天才。十三歲時進入費城中央高中，名列前茅，繪畫成績優異。一八六一年，艾金斯進入全美歷史最久的費城賓州美術學校，因為對人體極感興趣，同時進入一家醫學院聽課，學習解剖。

　　年輕的艾金斯身材高大健壯，明亮的暗棕色眼睛及滿頭黑髮，思想敏捷，具有獨立精神。他在費城賓州美術學校讀了五年，深覺應去歐洲完成繪畫訓練，一八六六年九月，他乘船赴法國，進入巴黎美術學校，隨名畫家傑羅姆學人體畫。一八六九年他在巴黎自認學習完成時，前往西班牙，參觀普拉多美術館，對維拉斯蓋茲的用色與人體繪畫大為激賞。艾金斯寫信給父親也提到對維拉斯蓋茲作品的看法：「在他的畫上，你可以看到時序的流變，早晨還是下午，熱還是冷，冬天還是夏天，有些什麼人，他們正在做什麼，以及為什麼要這麼作。」這一信念成為他日後繪畫的基礎。

　　艾金斯於一八七〇年七月四日回到美國，當時美國國力迅速發展，他畫了很多人物肖像，都是在畫室中完成，濃暗構圖，筆力雄渾明淨。三十一歲時，他創作最重要作品〈克拉斯臨床手術〉，描繪費城首席醫師克拉斯為病人施行手術情形，克拉斯站在中央，助手在他四周，背景是一排學生注視手術進行的情況，一縷強光照在克拉斯頭部及血污的雙手，以及病人身體的一部分，是一幅傑出寫實繪畫。

　　一八七九年，艾金斯被聘為賓州美術學校繪畫教授，在他建議下，學校開設研究人體班，聘名醫肯恩執教。艾金斯上課時，聘用模特兒，並且教人體解剖課，由於教學方法進步，很多學生慕名進入該校。一八八二年，艾金斯升任為賓州美術學院院長。但當他堅持以裸體模特兒教授學生描繪人體時，若干學校董事反對他的做法，最後大多數董事要求他改變教學方法或自動離校，他選擇後者，結束教學生涯年紀已過四十，開始繪畫肖像。有一次他為好友大詩人惠特曼畫肖像，惠特曼說：「艾金斯不是一位畫家，而是一股感人的力量。」他的人物畫，栩栩如生，非常能掌握對象的特質。

　　一八八〇年，賓州大學醫學院安格紐即將離開教職前，學生們以七百五十美元請艾金斯為他們的老師畫一幅全身像。不過，艾金斯畫了一幅像〈克拉斯臨床手術〉的景象，這幅〈安格紐臨床手術〉較前一幅畫更為生動有力，對安格紐的頭部及身形，艾金斯刻畫的極為用心。一九一六年夏初艾金斯與世長辭，一年後，紐約大都會美術館舉行他的回顧展，肯定了他的藝術成就。

何政廣

二〇〇四年三月寫於藝術家雜誌社

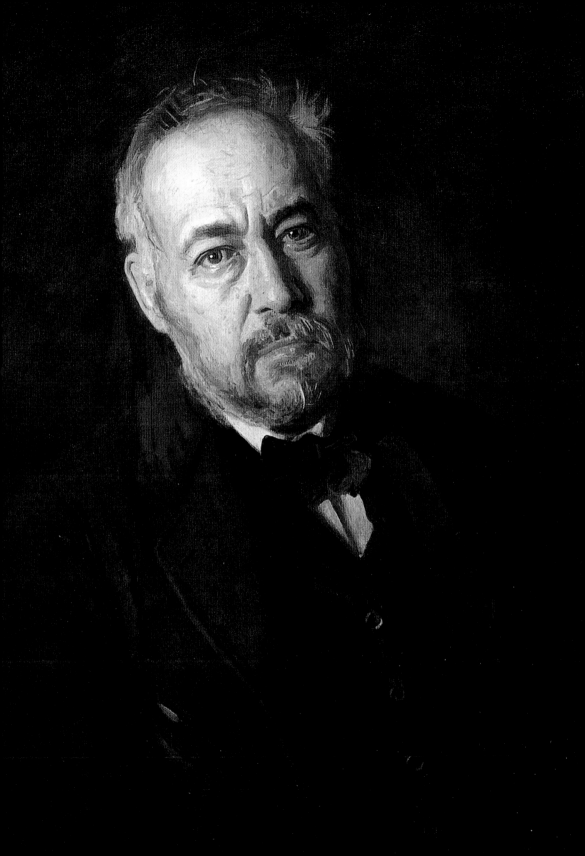

湯瑪士・艾金斯
的生涯與藝術

艾金斯與美國藝術

　　湯瑪士・艾金斯（Thomas Eakins, 1844～1916）是第一個出現全裸的畫家。在巴黎於裸體畫名師門下習畫。四年後回國，任教於費城藝術學院。他是美國第一位在課堂啟用全裸模特兒的教師，旨在讓學生真正看到人體肌肉與骨骼的結構，同時他也教解剖學。

　　儘管那個時代的社會大眾都予指摘，媒體報導亦多不利於他，尤其是女生家長的投書反對，使得畫家難於釐清藝術與色情的界限。他要扭轉世人的觀念，只好自己充當裸身的模特兒。今日證明，艾金斯的犧牲與奉獻，為美國藝術界提早躋身於國際行列，貢獻頗大。

　　參觀巴黎的羅浮宮與馬德里的普拉多（Prado）博物館，是他另一種學習的方式；大師的作品、古典的優美、光線的重視、群像的處理，對以後一生的繪畫生涯受益無窮。艾金斯不從俗，自然與真實就是美。「是什麼！畫什麼！」他的人像畫作就是現場的反應，他不美化，也不修飾，艾金斯不只畫外貌，也捕捉內心的深度。

　　他是第一個以照相機為繪畫媒介，捕捉題材的藝術家，跟隨名攝影師學習特殊技巧，留下人類連續動作的畫面，將科學的視

（前頁圖）
自畫像（局部）
1902年　油彩畫布
76×63.5cm

8

覺藝術融入繪畫中，照片是教材，也成了一幅幅攝影的佳作。

艾金斯的人像畫對象包括了大詩人、樞機主教、大主教、醫學教授、物理學家、外科醫生、專科校長、學院主任等，凡是高級知識分子都很滿意他所畫的畫像。他對老人特別有耐心與愛心，爸爸與岳父的畫像流露了人間至情。

艾金斯愛好運動，划船、揚帆、棒球、拳擊、摔角、打獵，都有精采的畫面，留下很多傑作。動畫的題材是他的專長。

他同時喜歡音樂，參加演唱會、音樂會；觀賞歌劇與戲劇，為音樂家、演唱者畫現場，表演藝術使繪畫更有韻律與和諧。

藝術界重視艾金斯的成就，聘為畫展的評審。當時最重要的兩項公開全國藝術展，一是卡內基學院國際畫展的評審，一是賓州藝術學院的年展評審。

他的作品參展國內外，一八七八年曾經得過波士頓畫展的銀牌獎、一九〇〇年獲巴黎畫展優勝獎、一九〇一年獲泛美博覽會金牌獎、一九〇四年獲賓州學院金牌獎、次年獲紐約國家設計學院獎牌、一九〇七年分別又獲得卡內基學院銀牌獎，以及美國藝術協會金牌獎。

他也是最關心學生的老師，認真教學，處處為學生著想，培養與建設最好的藝術環境與設備，先後任教於賓州藝術學院十年、費城藝術學生聯盟六年、費城德萊賽學院（Drexel Institute）、紐約女子藝術學校七年、紐約國家設計學院、紐約藝術學生聯盟二年。對整個美國美術教育具有承先啟後之功。

在巴黎與西班牙習畫

湯瑪士・艾金斯（Thomas Eakins）一八四四年的七月廿五日出生於美國費城。他的祖父來自北愛爾蘭，母親方面的血統則來自英國和荷蘭。

他的父親班哲明・艾金斯（Benjamin Eakins）大約是在一八三〇年間才搬到費城。當過工匠、技工，也會編織，手藝極巧，最後選定「代書」做為職業。這項工作可以改善他的專業技巧與

社會關係，業務也相當廣泛，所有與文書有關的都包括在內，像是代為寫信和文件、資料的公證。收入很不錯，買了一棟四層樓的大房子。

艾金斯是家中唯一的男孩，他有三個妹妹，分別是法蘭西絲（Frances，小4歲）、瑪格麗特（Margaret，小9歲）、卡洛淋（Caroline，小21歲）。

班哲明書寫工整，且擅長各種藝術字體的寫法，小孩們也受他影響。艾金斯六歲時長得很清秀，最早的照片，一張是站姿，一張是坐姿。在九歲時進入文法學校，十三歲進入中央高中，當時學制與今日不同，是一所四年制的專科學校。

他對數學與科學最有興趣，尤其喜歡念法文。十七歲那年的夏天畢業，獲有學位，名列第五，而繪圖課程都是滿分，不過多為機械設計或是工程設計的製圖。

艾金斯想當醫生。一八六二年在傑佛遜醫藥學院（Jefferson Medical College）進修解剖學，他對人體極有興趣。而對繪畫也不放棄，一八六三年，參加了賓州學院的人體寫生課程。其餘時間幫助父親整理資料及文件。

美國南北戰爭爆發後，他是家中唯一的兒子，父親不希望他加入聯邦的軍隊，繳費廿四美元，暫時使他免於徵兵之列，而為了安全起見，最好是出國避一避。

艾金斯既然喜歡藝術，法文也不錯，因而在一八六六年決定去巴黎。九月廿二日從紐約搭輪船出發，十月三日到了巴黎，正是廿二歲的英年。

一八六六年的秋天，註冊了澤隆‧傑羅姆（Jean-Léon Gérôme, 1824～1904）的課程，他是藝術學院（École des Beaux Arts）最受尊敬的大師。在以後的歲月中，他們的私交相當不錯，當時卅九歲的傑羅姆，不只是出色的畫家，也是一位頗有成就的雕塑家。

更重要的是這師生兩人對藝術的目標與意義，竟然有相同的看法。學畫的過程完全要靠學生自己的努力，不斷的練習相當重要。另外，如果說最大的收穫，那就是傑羅姆讓艾金斯發現了維

拉斯蓋茲（Velazquez）。

　　傑羅姆不只在法國藝壇擁有崇高地位，也是當年世界上享有盛名的畫家。他的作品分別流傳到歐美各國，不論是技巧、透視與智慧都高人一等。尤其具有獨特的感覺呈現，他的想像力，從選擇的題材來看，比較接近於異國風味。

　　傑羅姆對整個畫面的構圖與掌控，非一般畫家可比。廿二歲時的油畫就已有大師風範。晚期的作品〈藝術家與他的模特兒〉仍然擁有一貫的作風。中年時代的代表作〈羅馬的奴隸市場〉，成為古代希臘和羅馬藝術的名家。對於裸體畫的處理與表現手法，只見美麗高雅，不會引發任何淫念。

　　一八六七年十一月，艾金斯寫給費城父親的家書中，明白表示他要遵照傑羅姆的方法與指點。裸體的模特兒在巴黎的藝術學院受到重視，也是強調的課程之一。

　　傑羅姆曾說：「你不要老是在想手在畫什麼？而是應該畫腦子裡早已存在的構圖。」任何強烈的個人感受，傑羅姆都鼓勵學生畫下來。艾金斯出國前的裸畫，今日仍存的可能不多，我們只見到〈蒙面女裸坐姿〉的練習畫。

圖見157頁

　　這座巴黎藝術學院是一所男子學校，有一些怪傳統，對新生百般作弄，有的學生被脫光衣服，在他身上用難洗的顏料作畫，甚至被倒吊。平日課程都是自己畫，每週大師只出現兩次，當場作畫訂正。艾金斯知道老師對學生幫助有限，不過很感謝大師的指點與教法。

　　艾金斯非常努力的繪草圖與設計圖，整整五個月後才正式開始繪畫。有空的時候，常常去羅浮宮觀賞名畫。自己總覺得畫不好，尤其是對顏色的處理，為了不浪費時間，租了私人畫室，當週末學校放假關門的時候，還是可以不停的畫。

　　為了輔助學習，又選了杜蒙（Augustin-Alexandre Dumont, 1801～84）的雕塑課程。艾金斯回美國後，嘗試不同媒材的雕塑，實奠基於此。

　　一八六九年底與一八七○年初都在西班牙，馬德里的博物館讓艾金斯飽覽維拉斯蓋茲的最好作品。同時也欣賞了其他西班牙

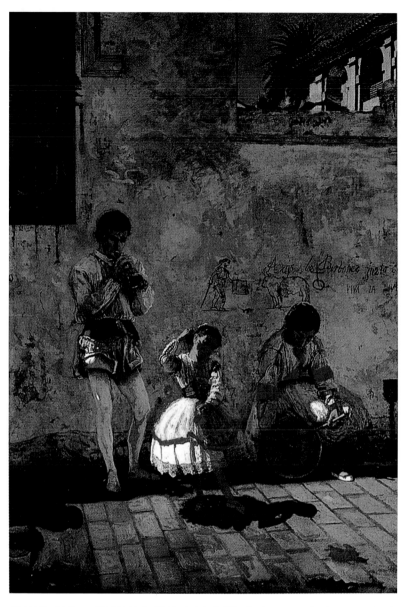

塞維爾街景
1870年
油彩畫布
184.5×107cm

畫家的傑作。接著到南部的大城塞維爾（Seville）住了一段時
間。

　　春天，他完成了第一張油畫〈塞維爾的街景〉，街頭的賣藝
人，一家三口，包括年輕的父母與跳舞的女兒，牆面上還出現西
班牙鬥牛士的塗鴉線條，從某些角度來看，純粹是法國式樣的構
圖，算是佳作。我們將它與傑羅姆於一八五九年畫的〈流浪樂師〉
比較，有許多相近的趣味。

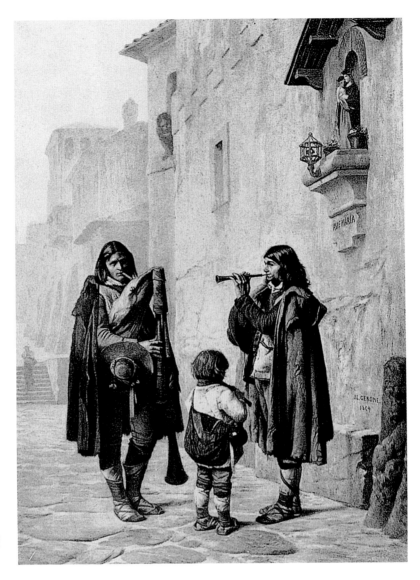

傑羅姆　流浪樂師
1859年

人物畫像的特色

　　一八七〇年六月從巴黎回美國。到了費城後，住在家裡。艾金斯留歐三年的繪畫學習生涯中，知道荷蘭畫家林布蘭特（Rembrandt）與維梅爾（Vermeer）是人像畫的一流藝術家。他先從熟悉的家人開始著手。

圖見14頁　　　　艾金斯畫兩個小的妹妹，在〈家中的景緻〉中，瑪格麗特原來在彈鋼琴，休息時間，她轉身看小妹卡洛琳玩些什麼，兩個女

13

在家中的景緻　1871年　油彩畫布　53×45.5cm　布魯克林美術館藏

伊莉莎白與狗　1873～74年　油彩畫布　35.5×43.8cm　聖地牙哥美術館藏

瑪格麗特‧艾金斯畫像
1871年　油彩畫布
61×51cm　費城美術館藏

生都用手撐住，視線也都是往下看，左面的光線，使得樂譜被手所擋，每個人的臉部，只有光線照到的地方看得清楚。小妹專心在玩她的東西，姊姊的轉身動作，使得畫面更有生氣與活力。

　　瑪格麗特是三個姊妹中與艾金斯最為接近的，兩人一起溜冰、一起划船，個性與作風很相近。她也是個好模特兒，幫助艾金斯去實現理想，同時記錄了繪畫的過程。

　　一八七三年，艾金斯畫未婚妻凱薩琳‧克羅威爾（Katherine Crowell）的妹妹伊麗莎白‧克羅威爾（Elizabeth Crowell），她正在逗狗，室內光線很暗，要不是有紅帶子，連狗的影子都難尋。女孩身著紅衣與黑裙，好在戴了白帽子，也是光源的焦點，這是美國畫家從荷蘭古畫中學來的技巧。

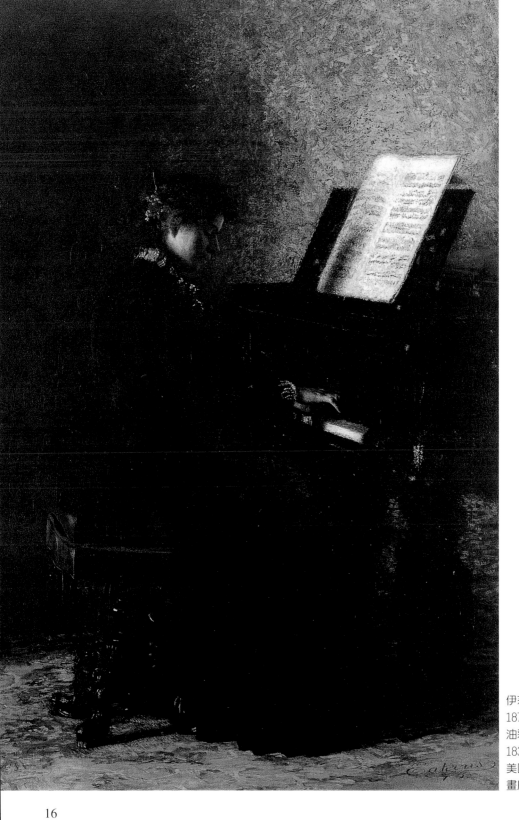

伊莉莎白彈鋼琴
1875年
油彩畫布
183×122cm
美國艾得森藝術
畫廊

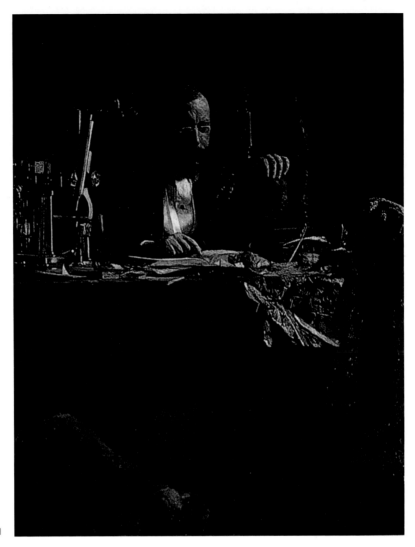

倫德教授　1874年
油彩畫布　152.5×122cm

　　一八七五年，艾金斯又畫伊麗莎白，這是一幅大型的全身人像，主角是在彈鋼琴。他對明暗光線的處理更具戲劇化，使得畫面看來更有羅曼蒂克的氣氛。光線只照射到她的頸部與部分的臉龐，似乎全然陶醉於音樂之中，左手在彈，右手正揚起，她控制了整個黑暗的房間，而畫家掌握了整個畫面。

　　這時候的艾金斯留著小鬍子，頗有畫家的氣質。掌握了人像畫的特點後，也擴大了對象與範圍。

　　艾金斯畫生平的第一位科學家的人像。〈倫德教授〉戴了眼鏡，長了大鬍子，緊靠大桌子而坐。左手撫著黑貓的背脊，右手

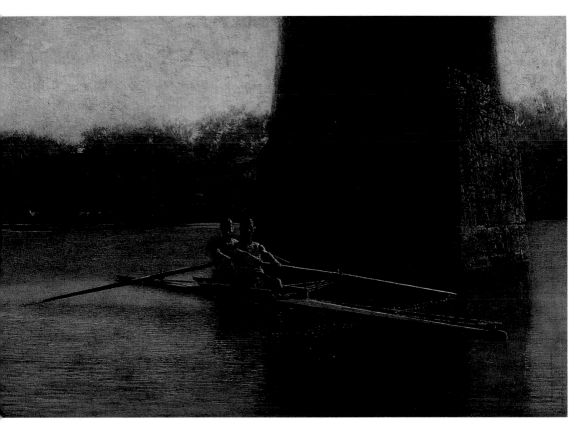

雙人小艇　1872年　油彩畫布　61×91.5cm　費城美術館藏

指點著書本的內容，一付悠閒與安寧，對閱讀來說，似乎光線不
夠明亮。教授胸前的白襯衣是重要的反光體，光源來自右前方。

　　整個房間與桌上的設備，非常符合教授的專業，試管充滿紅
色液體，也有顯微鏡，倒是倚靠書本旁的粉紅玫瑰與綠葉，令人
費解，難道也是試驗品之一。整幅畫充滿溫馨，當然是傳統荷蘭
人像的畫法。相信那個時候的艾金斯認為，紅黑是主色，光源集
中一處，其餘部分要暗淡，這樣才能呈現名畫的氣氛。

划船與打獵的專題

　　當艾金斯從巴黎回國後，又與一群老朋友相聚，重溫兒時舊
夢，他們划船、打棒球、騎單車，這些都是艾金斯的最愛，所以

他也開始從運動方面找題材作畫。

　　搖槳的畫面是他首先考慮設計的，這是一種划船比賽用的小艇。艾金斯非常熟悉這項運動，對搖槳的規律與限制也很清楚，時間與場地也沒問題，就是要先完成草圖。由於這是比賽的小艇，講求速度與技巧，因而要先計算角度與位置，使畫面看來才有真實感。

圖見20、21頁

　　費爾曼特公園（Fairmount Park）至今仍是美國最美的市內公園之一，有河流經過，非常好的划船設備。艾金斯第一張「划船」系列的名畫〈單人雙槳冠軍〉（麥克斯的單人雙槳小艇）於一八七一年完成。這個時候大部分的美國人，根本沒有幾個人知道艾金斯的名字。可是畫家過去高中同學的麥克斯，確是得金牌的選手。

　　畫中的麥克斯左手同時把著雙槳，右手放在膝蓋休息，他回過頭來看我們，似乎轉頭是一瞬間，都是連續的動作，他是划了一陣，然後暫停。彼此的距離好像只是幾尺而已。

　　這是一個秋天的下午，陽光正照射到整個小艇與麥克斯的右側身。河上的橋樑與天空的雲彩，還有正向著我們划槳而來的艾金斯，充實了畫面。左側的楓樹與右邊河岸的陰影，顯示了非常恰當的明暗對比手法。

　　新的嘗試，追求更完美的境界，讓時間與光線更有節奏的〈雙人小艇〉在一八七二年完成。先在紙上作業，精確的計算橋墩與人物的位置和角度。試塗水彩，最後以油畫問世。

　　這是一幅動畫，兩位選手正正全力划槳，我們看到班尼和畢格蘭（Barney and John Biglin）兄弟的雙手、臂膀與腿都在奮力向前。下午的陽光似乎更近黃昏，尤其是巨大的橋墩擋住了大部分的光線。小艇划進了橋墩的陰影，好在人物仍在黑影之前。

　　艾金斯為了追求古典的美，並未忘記河景，對岸的樹叢仍然佔有不少的篇幅。有人懷疑為什麼畫家要把小艇畫進黑漆的陰影中呢？我們仔細近看橋墩兩面不同的光線反應，以及雙槳划過的水面，只有在這種特殊的地方才能顯示技巧。何況朦朧的美一向是大師名畫所標榜的。

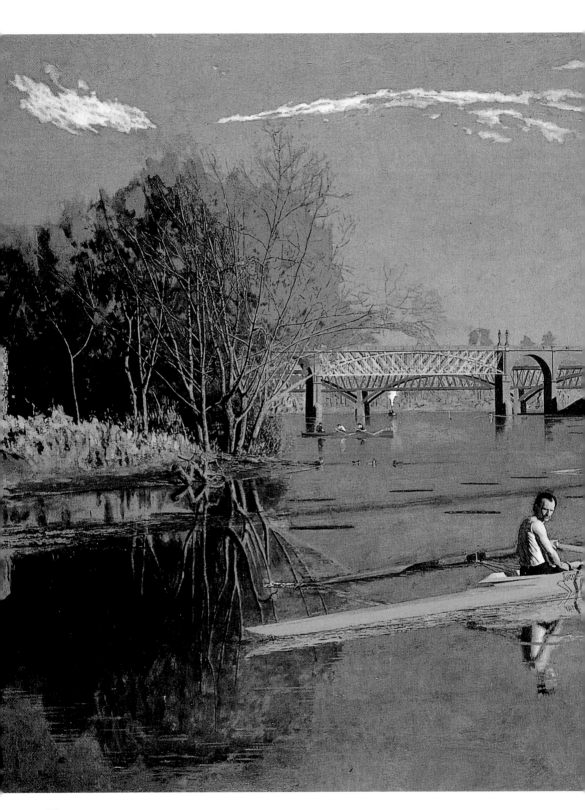

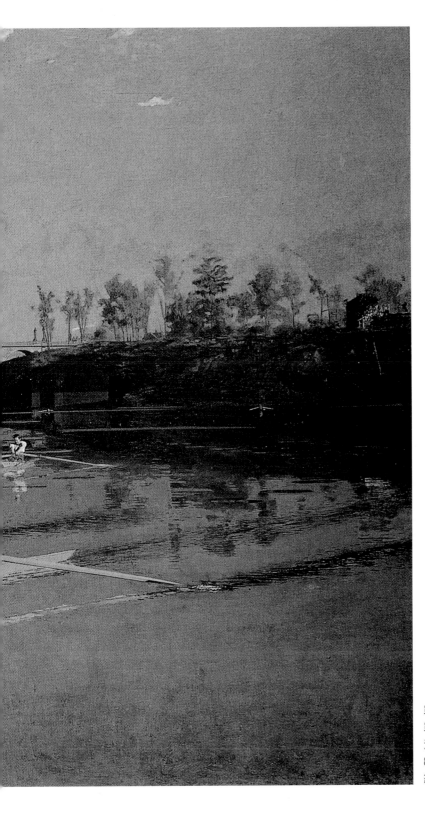

單人雙槳冠軍（麥克斯的
單人雙槳小艇） 1871年
油彩畫布
82×117.5cm
紐約大都會美術館藏

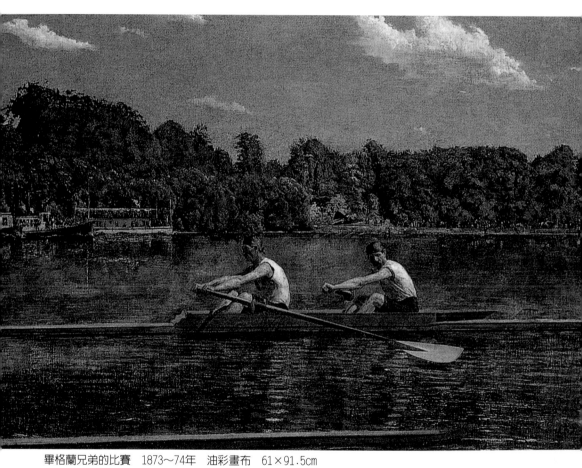

畢格蘭兄弟的比賽　1873～74年　油彩畫布　61×91.5cm

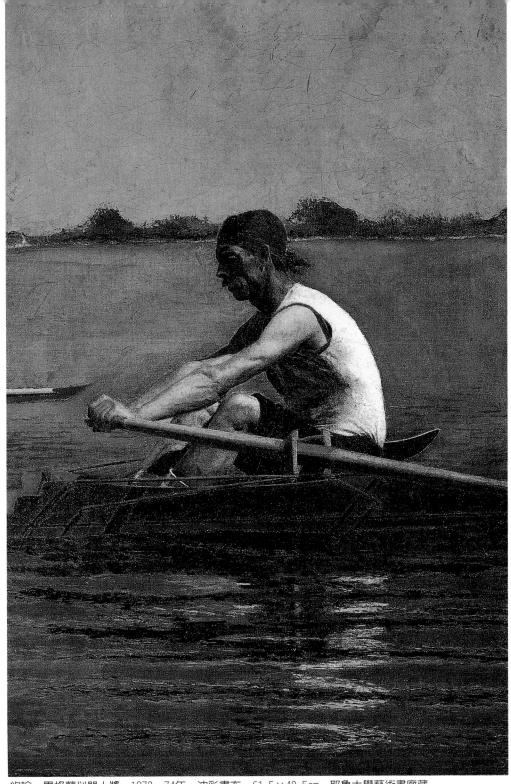

約翰・畢格蘭划單人槳　1873～74年　油彩畫布　61.5×40.5cm　耶魯大學藝術畫廊藏

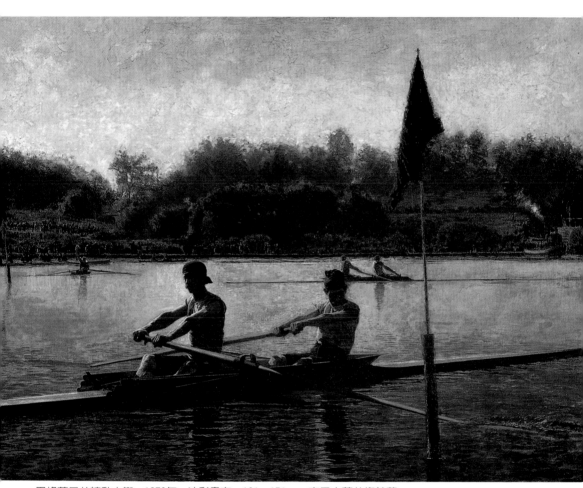

畢格蘭兄弟轉動小艇　1873年　油彩畫布　101×151cm　克里夫蘭美術館藏

海華沙　1874年　油彩畫布　35.9×44.8cm　華盛頓赫胥宏美術館藏

　　　雙人單槳的小艇，需要選手的密切配合與默契。艾金斯在一
八七三年先畫〈畢格蘭兄弟的比賽〉，這是現場比賽的實況，另一
小艇緊挨著他們，遠方的岸上，不少觀賽的人群。正逢漲潮，水
面顯得更深。兄弟兩人雖是操槳各自一方，手腳的動作卻是一致
的。相信艾金斯達到了對自然世界的描繪效果。

　　　他要畫更大畫面的划船比賽，那就是〈畢格蘭兄弟轉動小
艇〉。兩位流汗、充滿精力的選手正到達終點，小艇的位置橫跨整
個畫面，使得水色在光線的照射下成了兩個世界。艾金斯正是要
顯現整幅的氣氛與顏色。

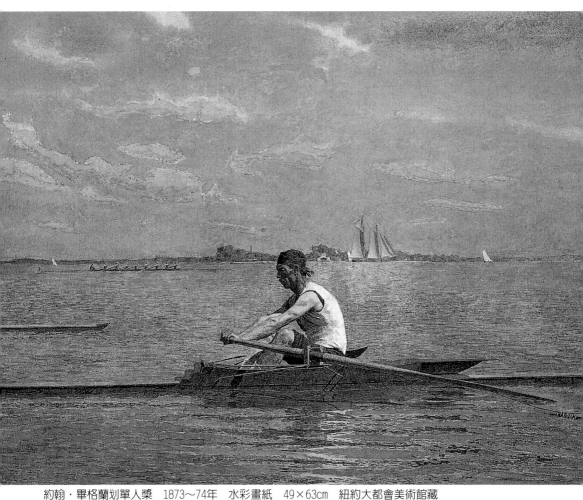

約翰·畢格蘭划單人槳　1873～74年　水彩畫紙　49×63cm　紐約大都會美術館藏

　　約翰在前，兩眼仍然平視前方，後面的班尼，手雖扶槳，卻在看水面。他們的帽子與旗幟同一顏色，另一紅隊，在畫面的右方。練習的草圖與成品相當接近。他總不忘把自己也放在畫中，左方有一位高舉單手歡呼的划者就是艾金斯。他的畫總要仔細看，否則會遺漏很多！

　　同一時候，艾金斯又畫了約翰的單人雙槳的動作，一是油畫，一是水彩畫。因為他是全美單人雙槳的冠軍。

　　一八七三年的秋天，與父親去打獵，地點是在河岸的沼澤之地，很多秧雞都躲藏在草叢裡，因而獵者必須有人撐舟慢行，伺機去獵取各種鳥類。父子兩人同一組，艾金斯撐舟，好讓老爸隨

撐舟獵秧雞　1874年
油彩畫布　33×76cm
紐約大都會美術館藏

時扣板機出膛，有一張〈畫家和他父親獵食米鳥〉就是描繪這種景色。

同年又畫橫幅的〈撐舟獵秧雞〉，主畫是三組六個人，只有船頭的是獵者，遠方的背景仍有不少參予狩獵的。畫面二分法，顯見的是藍色的天空與金黃的大地。人物的安排是三分法：對稱、平均，中間的紅衣獵者是中心點。遠方的白帆，讓人感覺到風在吹著，而離海不遠。

操舟與揚帆都是水上運動，使用者需要更寬廣的場地，靠風推動帆布前行，因而海上揚帆也是艾金斯喜歡的運動之一。

圖見28頁

事實上這兩組畫同時開工。一八七四年的〈狩獵之後，開始揚帆〉，好像是連續動作，因為狩獵的地點離海邊不遠。船上似乎就是艾金斯父子兩人。光線來自右方，年輕人以右手掌舵柄，整個小船的內部清晰可見。遠處的附近，偶有白帆，正前方的大帆船，似乎迎面而來。整個畫面的下半部間隔有序，可是大片的空白藍天，有點令人失望。

就在同一地點：達拉維爾海峽（Delaware Channel）現場，這
圖見29頁
就是〈揚帆大賽在達拉維爾海上〉，人物不像自然景緻那麼突出。白帆之間的距離相近，海面浪花飄蕩，天空雲彩朵朵。因為它靠近河口，所以岸上的風光依然可尋，尤其是右方的樹叢。有人懷

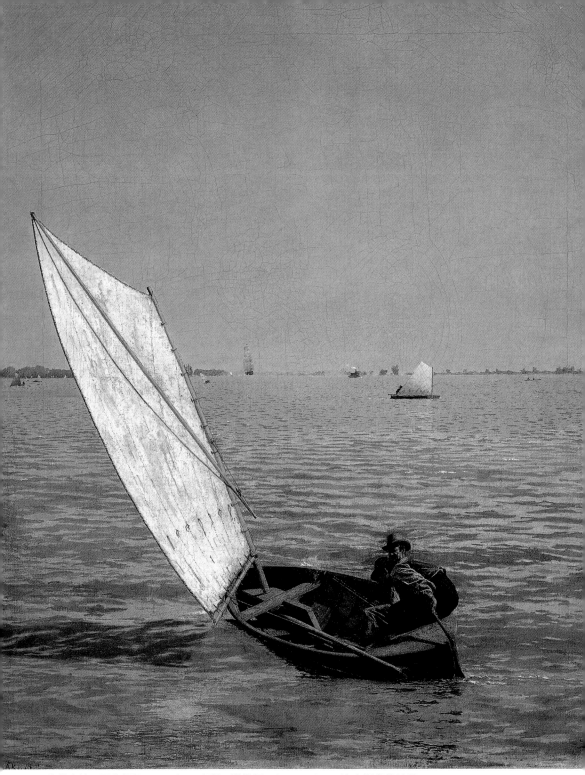

狩獵之後，開始揚帆　1874年　油彩、纖維板　61.5×50cm　波士頓美術館藏

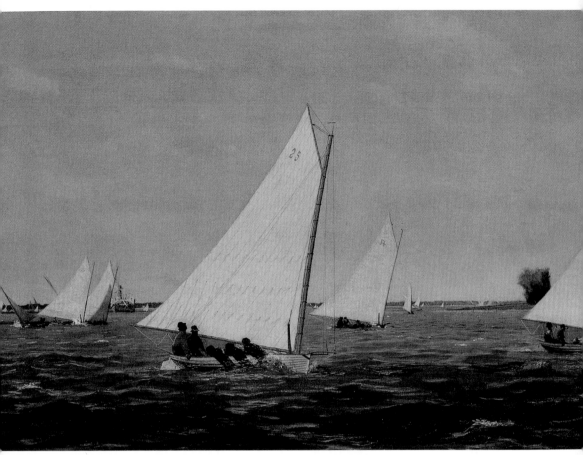

揚帆大賽在達拉維爾海上　1874年　油彩畫布　61×91.5cm　費城美術館藏

疑水色爲何如此混濁，事實上那個時候的河水確是呈泥濘的土色。這幅圖的光線略偏左前方，同時也顯示了時間，正是中午過後。

圖見30頁
　　一八七五年的另一項運動畫是〈棒球練習〉，場中只有打擊者與擔任主審的同一隊隊員。從腰帶與長襪來看，艾金斯喜歡藍隊。地面所顯示的人影，已是午後，右方的草坪上坐著是老教練，還是畫家自己？看台光線相當黑，因爲不是正式比賽，所以只有幾個人。這幅水彩畫似乎是練習畫，故意將背景暗淡而襯托出主體的明亮。

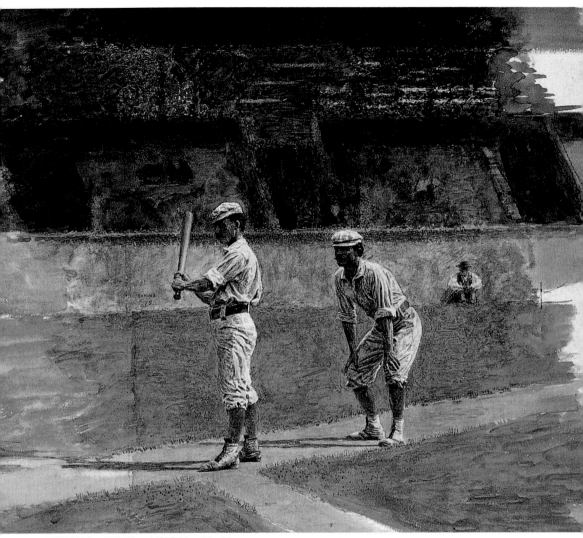

棒球練習　1875年　水彩畫紙　27×33cm

臨床手術的傑作

　　艾金斯回國四年，畫了很多人像與油畫，但他寄給法國傑羅姆老師的，卻是一幅水彩畫的划船，巴黎的回信中，指正了操槳者的動作。

　　艾金斯知道時候未到，人像畫仍有待練習，他把林布蘭特與維拉斯蓋茲作為仿效的對象。他要嘗試人物的群像。

　　林布蘭特雖是人像畫的宗師，可是對於群像人物的處理不敢

〈克拉斯臨床手術〉草圖　1875年　油彩畫布　66×56㎝　費城美術館藏

大意，一生中自己認為滿意的只有三張，尤其是最後一幅，多達廿人，至於外科醫生的操刀群像畫，相信艾金斯一定見過。

克拉斯（Samuel Gross）是一位名滿天下的外科醫生和教授，熱愛工作。當他六十四歲時，曾經自我解嘲：「我像是六十四歲的人嗎？我不覺得有這麼老。」而艾金斯決定畫他時，正好七十歲。事實上，以後的兩年非常慶幸，仍然擁有良好的健康狀況，眼力毫不減退，操刀時手術相當穩定。

一八七五年〈克拉斯臨床手術〉的研究草圖試繪多次，等正式的作品完成時，已經擴大了四倍。這是一幅教學解剖圖，克拉斯在畫的中央偏左的位置，右邊是手術台的操作過程，主體呈現金字塔的格式，背景雖暗，坐滿了學生，只有最靠近教授的這位學生全然入畫。

光線來自左方，使得教授的額頭特別發亮，持刀的右手，血跡斑斑，四位助手中，只有右邊的中間一位是有手術刀的，露出的肢體在白布的襯托下，特別顯明。當然紅色的血跡更是歷歷在目。當時的大夫不像今天的外科醫生的高標規格，必須穿著整套的手術衣帽。

有人懷疑，為什麼艾金斯安排家屬在畫中，她掩面怯見，為後來的反對者給予口實，認為畫面殘忍，直呼畫家是「屠夫」。

〈克拉斯臨床手術〉這幅畫作在美國藝術史上非常重要，因為他把一般人認為神祕而好奇的手術台，以畫家的醫學知識和深刻而有力的畫筆，將真正的事實呈現於大眾面前，留下珍貴的醫術解剖記錄。我們看到畫中的克拉斯神采飛揚，在分離的學生群與技術支援的助手們之間，擁有無限威權。他是主角，全然掌控了整個教學場面，到了忘我的境界。

當這幅畫在費城市區展出時，被人稱之「殘忍」和「藝術的墮落」。費城的報章雜誌也評之恐怖和低級，認為再勇敢的人，也無法長久觀看。尤其是病人的母親，痛苦的掩面，簡直是無法容忍的場面。

卅一歲的艾金斯無意妥協，面對大眾的指摘，毫不畏懼，他認為一般人的觀念、作風與想法，都有問題，不想多做解釋，只

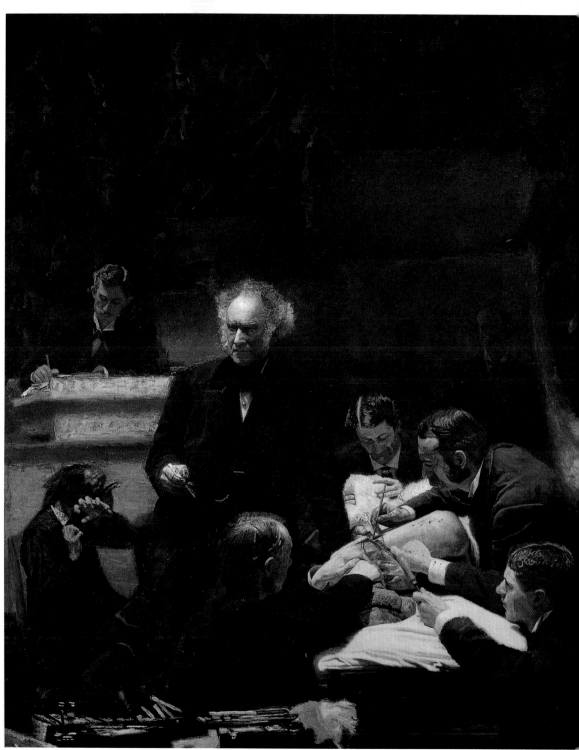

克拉斯臨床手術　1875年　油彩畫布　244×199cm　費城傑佛遜醫藥學院藏

有專家學者的建議才會重視。

這幅畫完成後的七十五年，也正是費城美術館七十五週年的慶典，在由公眾票選最受歡迎的館藏繪畫中，這幅作品名列第三位。前兩名分別是西班牙的大師，一是魯本斯（Rubens）、一是葛利哥（El Greco）。而有趣的是，不知道學生開玩笑，還是當模特兒示範，留下了一張照片，好像模仿畫中的動作。

一八七○年的費城是美國第二大城市。一八七一年的三月三日，美國國會贊同「美國百年獨立慶典」將在費城舉行，同時展示費城在各方面的建設成就。

費城的紀念廳花了一百五十萬美元整修，隔成卅間展覽室，每間是約十二公尺的正方形，另有一間大展覽室。這時候的費城，不只是美國藝術的搖籃，也是藝術的中心。每個星期特別出版《展覽週報》。紀念堂裡的牆上掛有五幅艾金斯的畫，包括了〈克拉斯臨床手術〉，不過是把它放在醫藥類。

畫家與學生結婚

從一八七六到一八八六的十年當中，是艾金斯藝術創作的關鍵階段，也是他生活與藝術最具意義的年代。只要有合適的繪畫對象，畫家就不曾停過筆，尤其是人像中，他喜歡畫教授級的人物，對醫生特具好感。

克拉斯退休後，普林頓（Dr. Brinton）接替為主席，他是一位堅強而充滿自信的教授。艾金斯在一八七六年畫〈普林頓醫生〉。全身的坐姿像，右手倚靠桌面，左手平放在椅背上，椅子的左邊已有裂紋，醫生的頭略偏向右方，他是全然的放鬆自己。牆上右方有另一幅較為年輕的人像畫，架上攤開的厚書，反映了光源，人的皮膚似乎很能吸收光線。左邊桌子底下的字紙簍，正有一個拋棄的信封袋，上面寫著「普林頓醫生」的名字。

從顏色、構圖，畫中有畫，這純粹是荷蘭畫家維梅爾的手法。艾金斯的繪畫，保持一貫的作風，顯示了富有心思的優美，氣氛與情境勝於事實。

（右頁圖）
普林頓醫生　1876年
油彩畫布
205.5×152.5cm

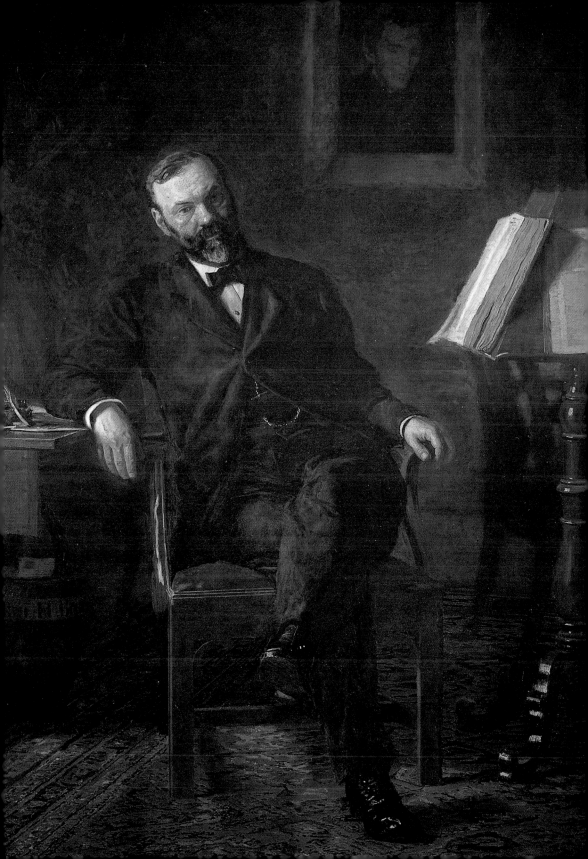

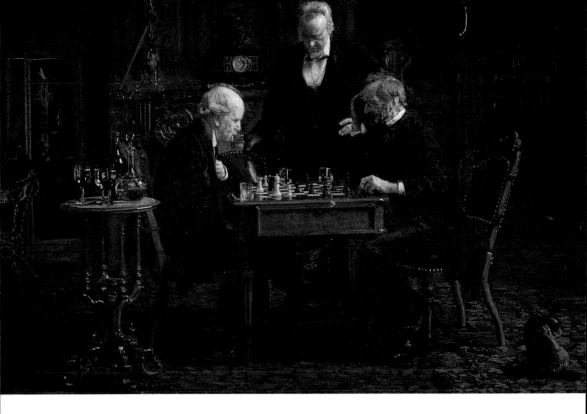

一八七六年，艾金斯開始執教，一八七九年成為教授，到了一八八二年已經升為賓州藝術學院的教學主任，可是在一八八六年又被迫辭職，在這十年的重要教畫課程中，藝術學院受到社會大眾反應的控制，始終屈服於傳統習俗與需求的衝突，仍在學術獨立的掙扎之中。

一八七九年，未婚妻凱薩琳去世。一八八二年與他最親近的妹妹瑪格麗特也離開人世，同年艾金斯與他的學生蘇愼‧漢娜‧麥道威爾（Susan Hannah Macdowell）訂婚，兩年後，一八八四年在他四○歲那年結婚，這是畫家一生中的大事。

一八七六年的〈棋手〉，顯示了中產階級的世界，三位長者都是穿著正式服飾，人物構圖採用金字塔形，中間的學者型是艾金斯的父親班哲明，站在中央，卻非是掌控畫面的人物，因為他是一個認眞而專心的觀棋不語的君子。家具符合棋手的年齡與身

棋手　1876年　油彩、木版　30×42.5cm　紐約大都會美術館藏

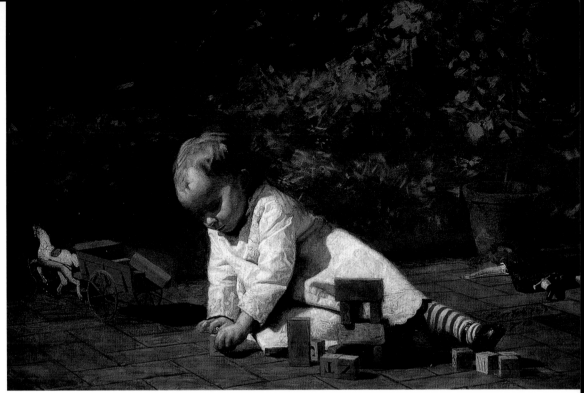

嬰兒在玩耍　1876年　油彩畫布　82×122cm　華盛頓國家畫廊藏

分，小圓桌上的酒杯亦能助興。原來的設計草圖，相當有趣。這張畫最大的特色是光線比較明亮，相信畫家已經在走自己創作的路子。

　　以往的人物畫多是在室內。艾金斯對於印象派的風景畫相當嚮往。一八七六年，他完成〈嬰兒在玩耍〉，這是兩歲的姪女伊拉（Ella Crowell）與身材相等的全身像，正是在戶外街上玩著積木，長方形地磚排列整齊，玩具包括有洋娃娃、字塊積木和馬拉車。太陽照射在小孩的全身，同時也擴散到深綠的背景。早上的溫暖陽光，反映了畫家的美好心情。

　　一八七七年，海斯（Rutherford B. Hayes, 1822～1893）當選新總統，費城各界籌款四百美元請艾金斯畫像。六月，畫家去了一趟首都華盛頓，新總統太忙，讓艾金斯作畫時間太短。油畫完成後，大家看到這位領袖好像喝醉了。特別附信說明與道歉，收畫人是第一夫人，很可能氣極了，即刻焚毀或是丟到閣樓，或是仍藏在家鄉的祖厝，這是一件無頭公案！

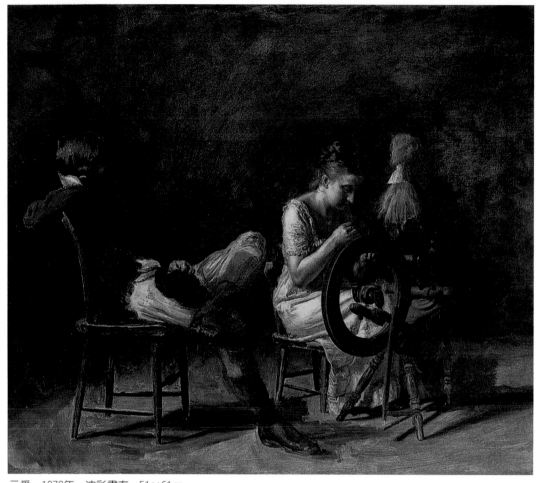

示愛　1878年　油彩畫布　51×61cm

　　一八七八年新畫的〈示愛〉是少見的主題，畫中的女孩是瑪
格麗特，因爲艾金斯爲她畫了水彩的〈紡紗〉，全然相同的景緻，
就是少了男孩。這幅畫相當逗趣，女孩專心的在工作，好像不
理，其實是在仔細的聽。求愛者更是瀟灑，撐頭翹腳，不是那麼
認眞，可能在說對姑娘喜歡的俏皮話。

圖見57頁

　　〈威廉正在雕琢他的女神像〉，這是艾金斯早期作品中，最費
心力，耗時最久。

　　威廉是費城的雕塑家，也是費城藝術學院的創辦人，已經去
世五十年了，他完成了全美第一個公共噴泉，對於這麼一位英雄
人物，當然要愼重處理。

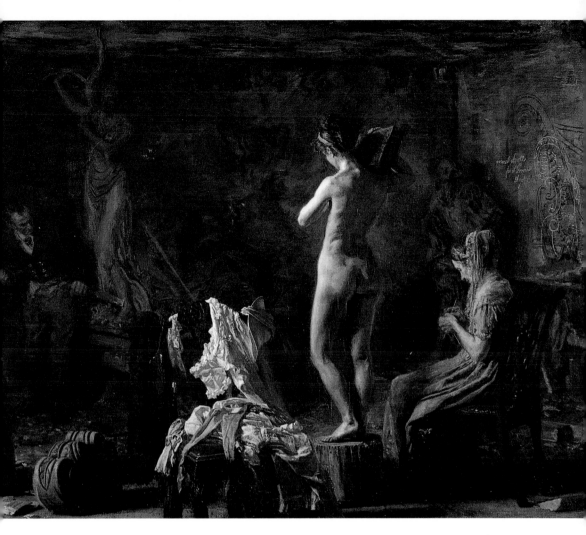

威廉正在雕琢他的女神像
1876～77年　油彩畫布
51×66cm
費城美術館藏

　　艾金斯把畫中可能出現的人物先做素描的練習，決定個體的方向與位置。當然女神的塑像是主體，分別也畫了正面、背面與側面。就是漩渦形的裝飾，也有遠近的不同倒置樣式。

　　除了紙上的作業外，艾金斯為畫中的主要人物製作人像，材料是用有顏色的蠟與管片混合，都以木塊為底座。這些蠟像包括美麗少女的水神全身立姿、坐姿和人頭像。當然雕塑家威廉的蠟像也在內。他和開國元勳是好朋友，所以也為華盛頓將軍製作了全身的蠟像。

　　一切的準備工作就緒，艾金斯仍然不敢大意，先從油彩的練習畫開始，等到最後作決定時，畫面已經是相當複雜了。

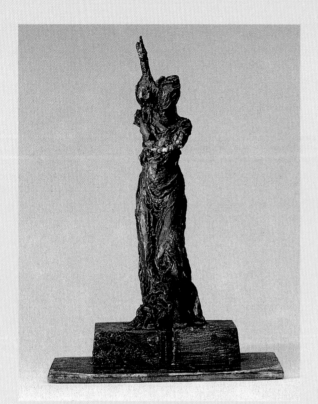

〈威廉正在雕琢他的女神像〉部分模型：水神與鸕鷀　1876
～77年　蠟、木頭、棉布、金屬線　24.5×17.5×9.5cm
費城美術館藏

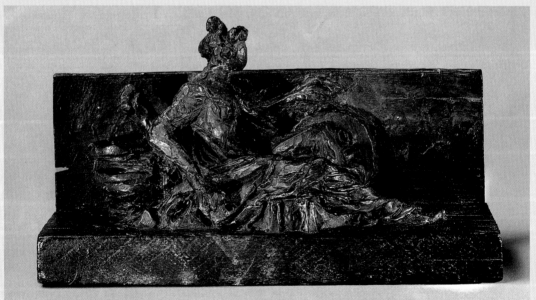

〈威廉正在雕琢他的女神像〉部分模型：女神　1876～77年　蠟、木頭、金屬線　11.5×21.5×6.3cm　費城
美術館藏

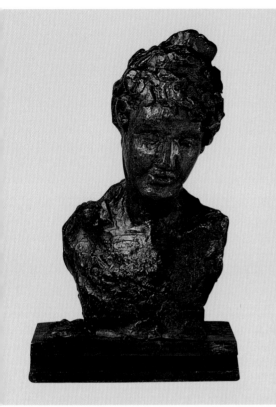 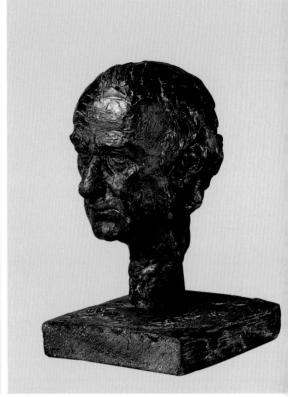

〈威廉正在雕琢他的女神像〉部分模型：水神的頭部　1876
～77年　蠟、木頭、金屬線　18.5×11×9.5cm　費城美術
館藏

雕塑家威廉　1876～77年　蠟、木頭、石膏
18.4×10.7×12.1cm　費城美術館藏

　　我們看到威廉正在專心的雕塑女神的足部，已經接近完工的
階段，右邊坐著保護人，正在編織，中間的裸體模特兒，只見全
身的背影，在她右方的椅子上堆滿了脫下的衣服，相當凌亂，這
可能是全畫中色澤最豔麗的一處，有白、有藍、有黑，再加上椅
墊的紅色。

　　畫中的人物各有職責。畫家製造的羅曼蒂克氣氛相當成功，
尤其是光源來自人體，她好像是女神。這位十八歲的安娜（Anna
W. Williams）小姐真的變成幸運者，接著又擔任另一位畫家喬治
（George T. Morgan）的模特兒。在一八七八、一九○四與一九二
一年發行的一元銀幣中，可以找到安娜的側面像。

　　奇妙的是，畫完這幅雕像後的四年，艾金斯仍在研究內容，
好像是意猶未盡！

〈威廉正在雕琢他的女神像〉習作　1876～77年　油彩畫布　22×33cm　費城美術館藏

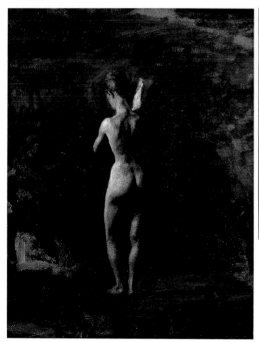

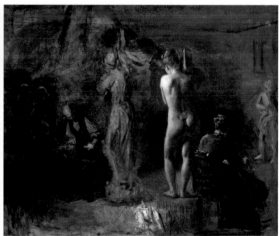

〈威廉正在雕琢他的女神像〉習作　1876年　油彩畫布
51×61cm　耶魯大學藝術畫廊藏

〈威廉正在雕琢他的女神像〉習作　1876～77年
油彩畫布　35.8×28.5cm　芝加哥藝術機構藏

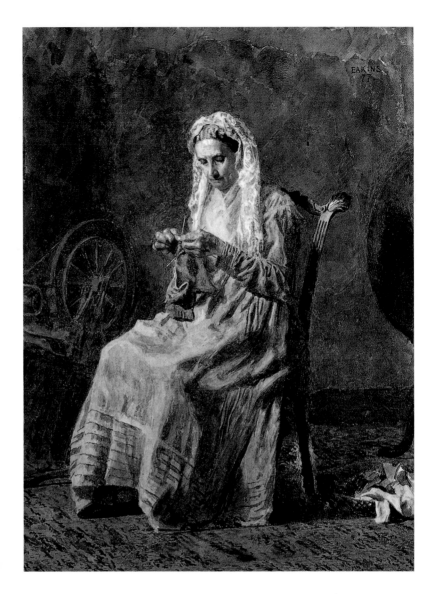

七十年前　1877年
水彩畫紙　39.5×28cm

　　威廉雕像畫中的保護人，通常都是長輩，她是側面而坐。給
予了艾金斯另一張畫的構想，那就是一八七七年的〈七十年前〉，
像是一張古老的照片，全身沐浴在陽光下，左邊的紡織機，右方
地上的女紅籃，似乎說明了以往度過的歲月。

圖見44頁　　讓時光靠近些吧！這就是〈五十年前〉，副題是「深思中的女
孩」，像是在祈禱，想必是思考著如何安排自己的未來，紅花、紅
髮帶，配上金黃色的長禮服，成為畫中的主體，背後豎立的圓桌
與地面的矮凳，說明了這是幅室內畫。

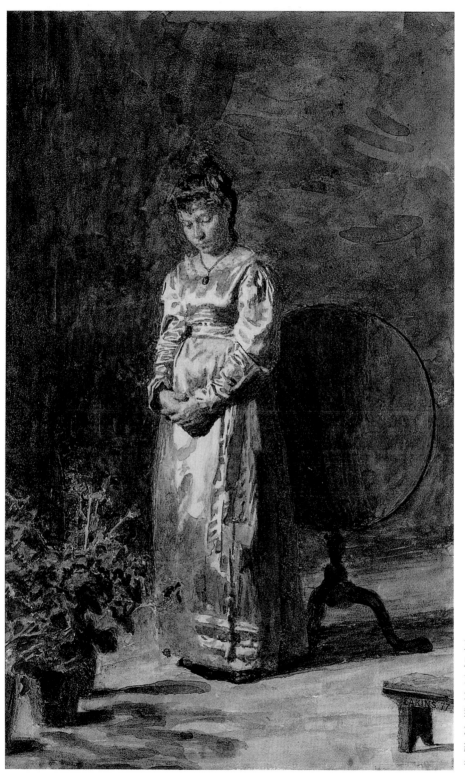

五十年前（深
思中的女孩）
1877年
水彩、水粉
彩、紙
24×15.5cm
紐約大都會美
術館藏

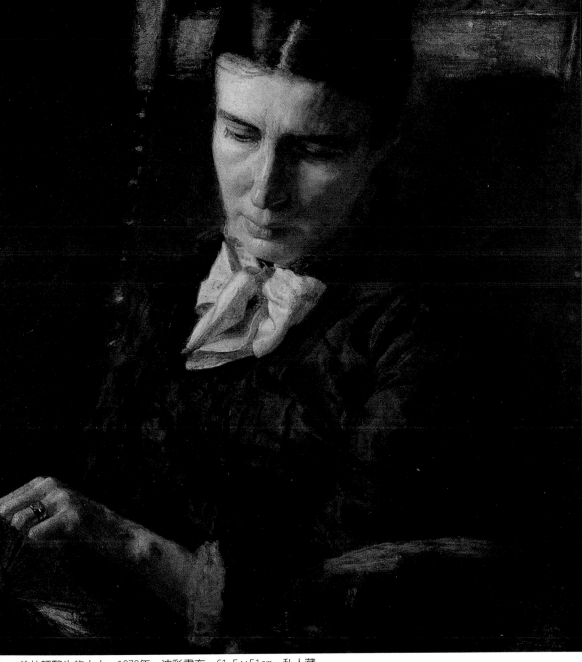

普林頓醫生的太太　1878年　油彩畫布　61.5×51cm　私人藏

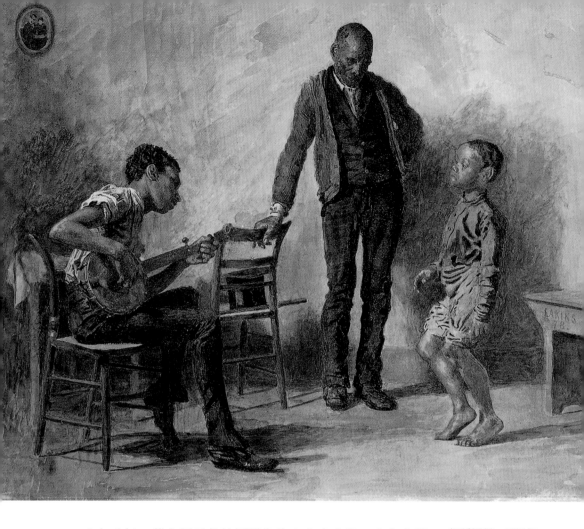

舞蹈課程　1878年
水彩畫紙　45.5×57cm
紐約大都會美術館藏

　　一八七八年，艾金斯為普林頓醫生的太太畫人像。主角安祥
的坐在椅子裡，梳理整齊的髮型，高挺的鼻樑，緊閉的雙唇，顯
示出智慧型女性的風采，她不是坐在那裡等著別人來畫，而是專
心做自己的事，反而有一股自然的美，伸出的左手不像是弱女子
的臂膀，這是一幅成功的半身像。

　　這段時間，艾金斯完成了很多以女性活動為主的繪畫。當時
在麻州中部的史密斯學院（Smith College）剛好成立，校長施理
特別挑了一張，這所專為女子而設的學校，目前成為全美最好的
女子學院。

　　黑人居民在大城中的人數激增，費城也不例外。一般白人畫
家很少畫黑人為題材的活動。所以艾金斯的黑人小孩的跳舞，顯

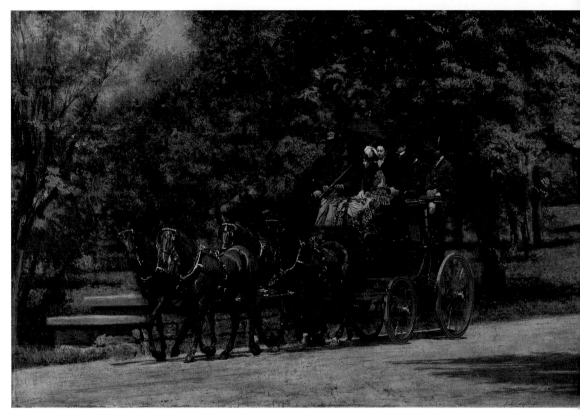

五月清晨的公園（羅傑士家的四輪馬車） 1879～80年 油彩畫布 60×91.5cm 費城美術館藏

得特別珍貴。畫名是〈舞蹈課程〉，圖中的大人像是老師，左邊的
琴手正彈著，右邊的黑人小孩起勁跳著，為了行動的方便，他把
褲管一直捲到膝蓋上面，小腿結實有力，非常專心的在練習。整
幅畫人物仍是金字塔的結構，室內擺設很簡單，左上端牆上有一
張兩人的舊照片。

照相機藝術家

一八七九年，費城名作家羅傑士（Fairman Rogers）希望艾金
斯能為他創造一張以藝術為主的全家福活動照，這就是「羅傑士
家的四輪馬車」。畫家特別研究四匹馬綁在一起的各自表現，它們
的行動步伐。

艾金斯製作了四匹馬的銅像模型，底座配上大理石，非常漂

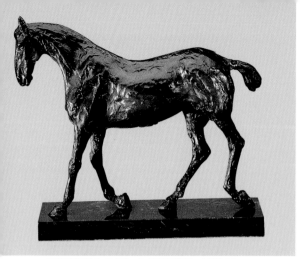

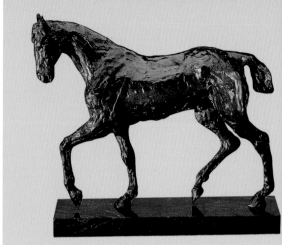

〈五月清晨的公園〉的銅馬模型　1879年
青銅、大理石　24×31×7cm

〈五月清晨的公園〉的銅馬模型　1879年
青銅、大理石　23.8×30×7cm

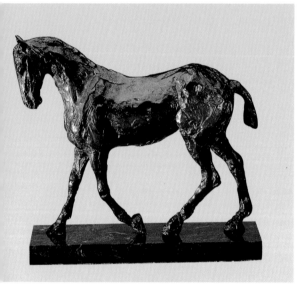

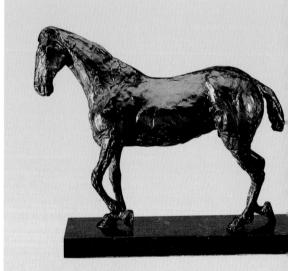

〈五月清晨的公園〉的銅馬模型　1879年
青銅、大理石　23.8×30×7cm

〈五月清晨的公園〉的銅馬模型　1879年
青銅、大理石　23.8×30×7cm

亮。當四匹馬拉同一輛車的時候，它們的左右馬步必須一致？還
是各走各的？這必須現場親身觀察，動物不像人類的軍隊可以指
揮。不過同時在一起操作的動物，也有它們的訓練與默契。畫家
作了素描練習。

　　當羅傑士看過草圖後，艾金斯才正式開工，完成後的畫名是
〈五月清晨的公園〉，四匹馬車上共有九位乘客，前面兩位是作家
夫婦，後面站了六位，男士們全是高帽禮服的盛裝，其中有羅傑

士兩位兄弟和他們的太太，只有馬夫戴大盤帽。不要忘記，車廂裡還有一位探頭者。

這也是一幅紀念性的繪畫，因爲一八七八年的五月六日，費城馬車俱樂部舉行最後一次的馬車長途比賽，由費城到紐約，再由紐約回費城。羅傑士是當地望族，也是學院的主任，正是艾金斯的上司。他以名家拍攝的照片做爲參考，讓晨景更美、更自然。羅傑士非常喜歡，付給艾金斯五百美元，帶著它一起去歐洲遊歷。

羅傑士的畫一直到一八八七年才公開，這時候藝評家與對馬有研究的人士才發現艾金斯的錯誤，認爲畫中的馬腳有問題，「人類的眼睛從來不會注視這樣的行動，任何人想把四匹馬的馬步停頓在畫布上絕不可能。」艾金斯在研究過程中的理論也許是對的，而人類的實際視覺卻非如此！

圖見50頁

在歷史上畫耶穌受難的十字架之畫作，難以計數，艾金斯也要加入這個行列。一八八〇年〈釘死於十字架〉，在他自己的四樓畫室內完成，人體全身的描繪以學生約翰（John Laurie Wallace）爲模特兒，艾金斯仔細觀察思索人如被釘後，筋脈與肌肉的紋路該如何表現。

一六三一年維拉斯蓋茲受西班牙國王之命畫〈耶穌在十字架上〉，目前爲馬德里普拉多博物館收藏。當艾金斯前往馬德里參觀時，絕不會錯過維拉斯蓋茲的這件不朽之作。畫中的耶穌是正面像，右邊的臉被長髮擋住，下體以一塊布緊緊裹住，右胸受傷，血跡落下。

艾金斯的耶穌像是偏左的側像，身上毫無損傷，腰圍的繩索吊著一塊小布，正好遮住下體，不過略彎的雙膝，應該更要顯示雙手下垂的重量。低垂的臉面，輪廓仍存，已經難以辨識，來自左上方的光線，使得藍天似乎失色。

有人認爲約翰的身材略嫌消瘦，那時他只有十六歲，而艾金斯所畫的胸部、雙臂，證明了他對人體的瞭解，雙掌更是成功。從此開啓了他對人體的極大興趣，裸畫名師的徒弟走進了另一個樂園。

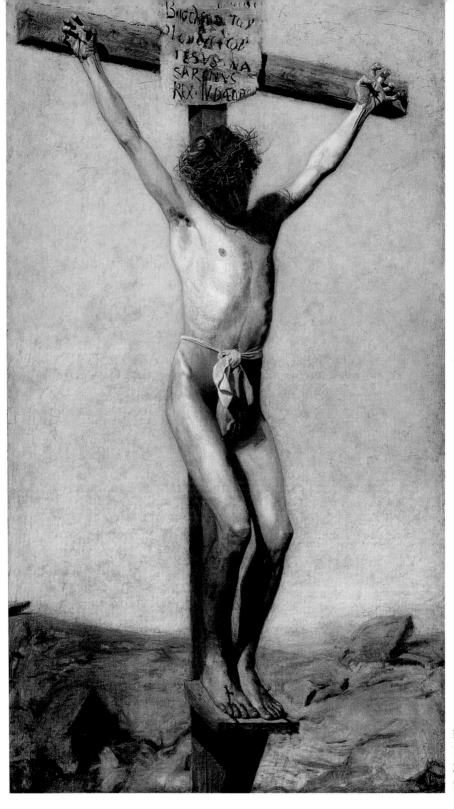

釘死於十字架
1880年　油彩畫布
243.5×137cm
費城美術館藏

50

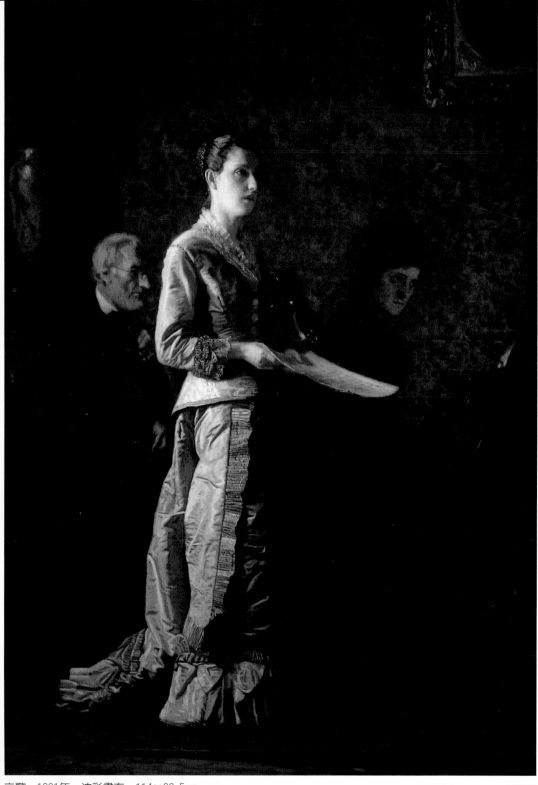

哀歌　1881年　油彩畫布　114×82.5cm

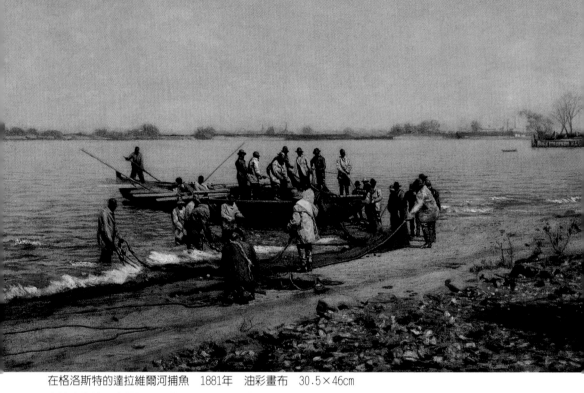

在格洛斯特的達拉維爾河捕魚　1881年　油彩畫布　30.5×46cm
在格洛斯特的達拉維爾河捕魚　1881年　油彩畫布　30.5×46cm　費城美術館藏

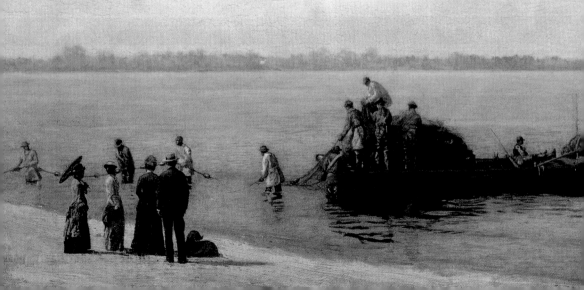

補魚網　1881年
油彩畫布
81.5×114.5cm
費城美術館藏

一八八〇年的夏天，艾金斯買了第一架照相機，當然是先爲家人照相。先後拍有〈瑪格麗特和她的愛犬哈利〉、〈瑪格麗特和朋友在紐澤西州的海邊〉、〈瑪格麗特和伊麗莎白・麥道威爾〉。

同時換上羅馬帝國時代的女性服裝，艾金斯也爲她們留下了不少倩影，其中有未婚妻蘇愼和她妹妹伊麗莎白，也有伊麗莎白的個人照。當然小妹卡洛琳・艾金斯也回到了古代，在花園、在門，都有不錯的鏡頭。

由於他花很多時間在照相，繪畫產量自然減少。一八八一年只有〈哀歌〉一幅，很快就被當時賓州學院的主任愛德華（Edward Horner Coates）買去。他是行家，主題雖然悲傷，作品值得慶幸，三人小組的音樂團體，似乎正要開始表演，蘇愼是鋼琴手，演唱者才是主角，如果沒有了大提琴手，會顯得單調，同

圖見51頁

時破壞金字塔型的構圖。來自左前方的光線，讓歌者的服飾，增加了畫面的古典美。

　　艾金斯使用與研究照相術，不是要成為攝影師，他要以照相機為工具，能夠迅速與大量捕捉所需要的原始材料。他的畫景中很難找到市區，而費城街頭似乎不曾出現過。照片也是一樣，艾金斯寧願跑到荒郊野外的遼闊地帶，也不願在窄巷裡穿梭。

　　艾金斯喜歡海邊，尤其是海港景緻。他雖不是海景畫家，對於撒網捕魚的生活卻很有興趣。他到紐澤西的海邊，拍了很多照片，重新組合，畫成了〈在格洛斯特的達拉維爾河捕魚〉。

　　如果比較照片與繪畫，除了右邊兩位西裝草履的人士外，實際拉網與工作者全在裡頭。事實上同樣的畫名，不同的內容，完成了很多張。舉例來說，前一張畫，艾金斯以兩張照片合成。另外一幅畫，採用了三張照片合成，他替換了畫中的人物，四位岸

曳網捕魚　1882年
水彩畫紙　28.5×42cm
費城美術館藏

圖見52頁

54

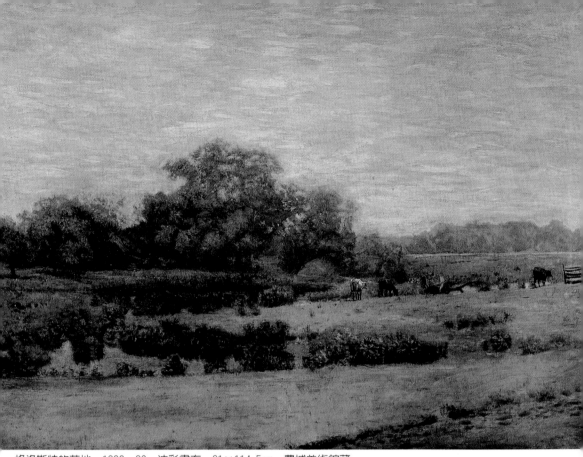

格洛斯特的草地　1882~83　油彩畫布　81×114.5cm　費城美術館藏

上的觀望者，其中有他爸爸和一位妹妹。

　　艾金斯又到岸邊的山坡地，爲捕網的漁民照相，在岸邊尋食的白鵝也入照，他看到一些奇特的景緻，都捨不得放過。兩位紳士在樹下閒談，在這樣的環境中，好像也不多見。照片洗出來後，加上另外兩張在屋頂上的家庭照，一是法蘭西絲和她的兩個小孩及瑪格麗特。

　　這八張照片，讓艾金斯靈機轉動，豐富的想像力，出現了相當壯觀的外景〈捕魚網〉，你可以一項一項慢慢的找到原來照片上的個體。這幅畫光線不明亮，可是地勢高亢，出現了山脊線，所有的人物好像是在舞台上那麼明顯，只有樹下的閱報者像是局外人，可能又是畫家自己吧！

圖見53頁

　　另外一群人的工作，讓艾金斯集中注意力，拍了好幾張底片，非常忠實的描繪出來，畫名不想太複雜，只題了〈曳網捕

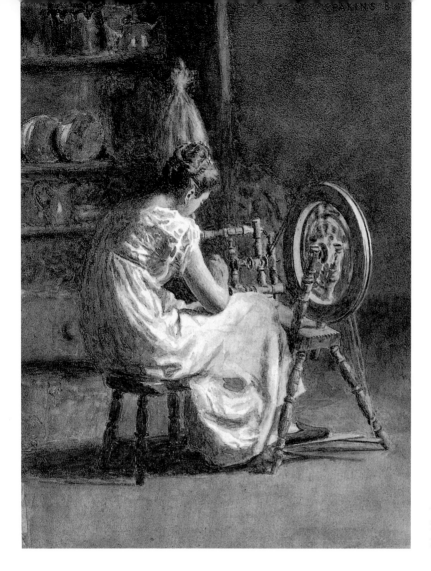

手織品　1881年　水彩
畫紙　35×27cm　紐約
大都會美術館藏

魚〉，中間的大橫木，是用來警示人們，已近海岸，一排漁船的停
靠，使得右邊的畫面呈現V字。至少十幾人在岸邊作業，曳拉魚
網，用絞盤機與馬力，會使得收網容易些。

　　〈格洛斯特的草地〉像是印象派的外景，有牛、有人，與田間
小舍，又像是中國畫的安排。艾金斯喜歡以大樹為主體的畫面。

圖見55頁

師生裸泳於和平湖

（右頁圖）
紡紗　1881年
水彩畫紙　39.5×27cm
私人藏

　　單獨的人像畫，艾金斯寧願畫女人，比較有多樣性與變化。

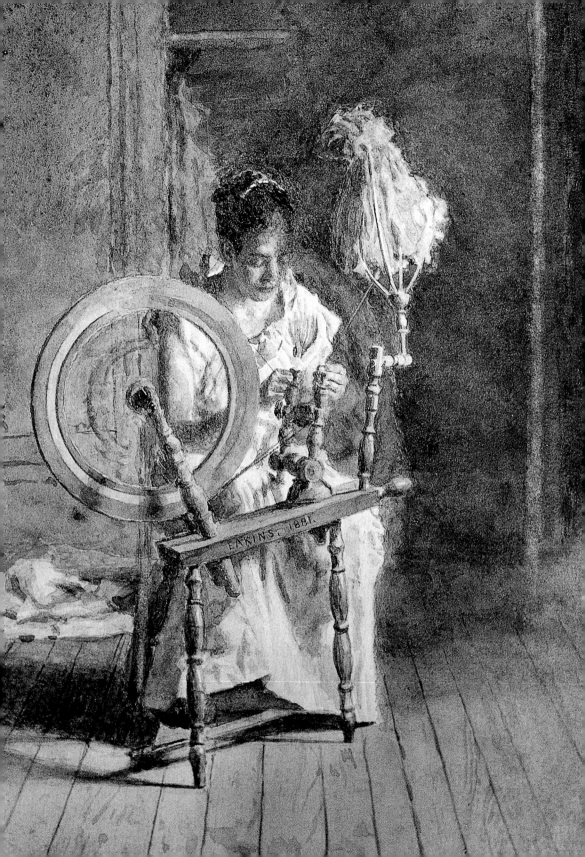

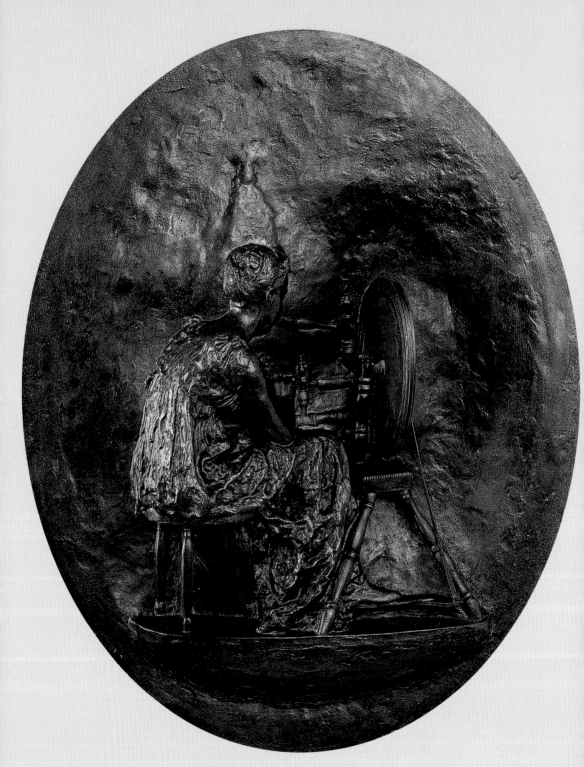

紡紗　1882～83年　銅鑄　46×37×6.56cm　費城美術館藏

一八八一年有兩張性質非常相近的水彩畫，可供比較。一是〈手織品〉，背影的少女在忙著編織，後面的櫥櫃內，排列不少裝飾品，剩下的地面與牆面都是空無一物，少女的短袖長裙，似乎是初夏的穿著。

圖見56頁

圖見57頁

另一幅是〈紡紗〉，正面的少女，專心的低頭在接紡線，紡輪正在轉動。背景是關閉的櫥櫃，橫條的木板地板，不算很新，少女背後的地上，不知是堆放了成品？還是原料？

艾金斯嘗試用不同的媒材來表現藝術的成就。有兩件沙模鑄造的銅製品，一是〈紡紗〉，側面的人影，正在以右手搖轉紡輪，立體的金屬製品相當耀目。另一是〈編織〉，沒有機器，沒有工具，純粹是靠手在編織，婦女的整個形象，就像是在〈威廉正在雕琢他的女神像〉中的保護人。左邊豎起的圓桌，也是過去畫中常有的家具之一。

圖見60頁

艾金斯也為爸爸班哲明照相，地點是在家裡的花園內。他總是以老紳士的姿態出現。在一八八二年的油畫〈書寫大師〉，並不是照片的翻版，而是他平日工作的情況。班哲明戴上了老花眼鏡，低頭執筆在寫，桌面攤開的大張白報紙和他穿著的白襯衫，特別醒目。在艾金斯的畫中，人的皮膚總是發光體。稀疏的腦頂，只剩了少有的灰髮，歲月換來的智慧與經驗，正表現在工作上。

圖見61頁

艾金斯的照相機當然會為未婚妻蘇慎留下很多可供回憶的片斷。有室內的近照，也有戶外戴帽的側身照。當然她的父母也不能遺漏。她的父親威廉先生年紀不小，威廉太太人雖瘦，兩眼非常有神。

這個時候的艾金斯什麼都照，只要他認識的，曾經接觸的，連貓與狗都是可愛的。至於學生的教學活動，他也不放過，一是男生班的學生，一是女生班的寫生，也都入鏡。

艾金斯與蘇慎到他妹妹法蘭西絲的農場去探望，鄉間的風光令人心胸開闊，發現一棵很大的山毛櫸（Beech），是一種上等木材。孩子們坐在樹底下，他按了快門。大伙都到河邊去，走進較淺的流水，撐著一種平底船，沿岸慢行。艾金斯不只拍了很多生

編織　1882～83年　銅鑄　46.5×37.5×8.8cm　費城美術館藏

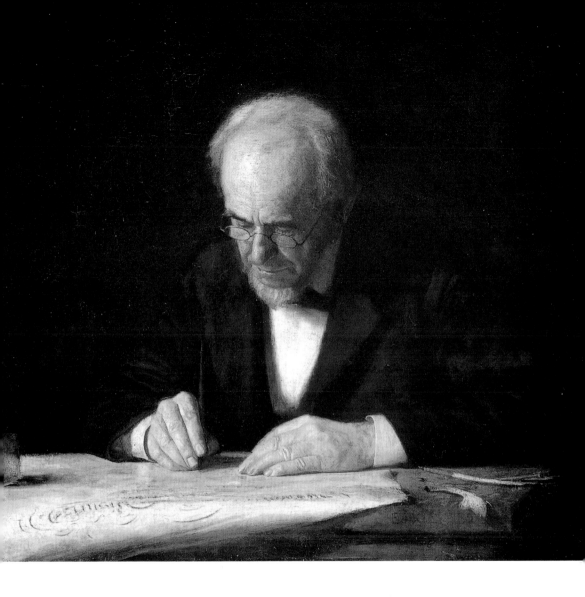

書寫大師（班哲明・艾
金斯） 1882年
油彩畫布 76×87cm
紐約大都會美術館藏

活照，也留下了孩子們的裸照。在一八八三年的〈世外桃源〉畫
裡都出現。

　　艾金斯為了畫裸體人物，必須要有實物可供參考。人體的結
構，男人與女人不同，大人與小孩也不一樣，所以找了未婚妻蘇
慎與學生約翰到樹林與海邊去拍裸照。當時的社會風氣與大眾看
法，都不認為這是一種妥當的藝術表現方式，他們也得躲躲閃
閃，避人耳目。有一張是艾金斯的個人裸照，另一張是與約翰合
照。

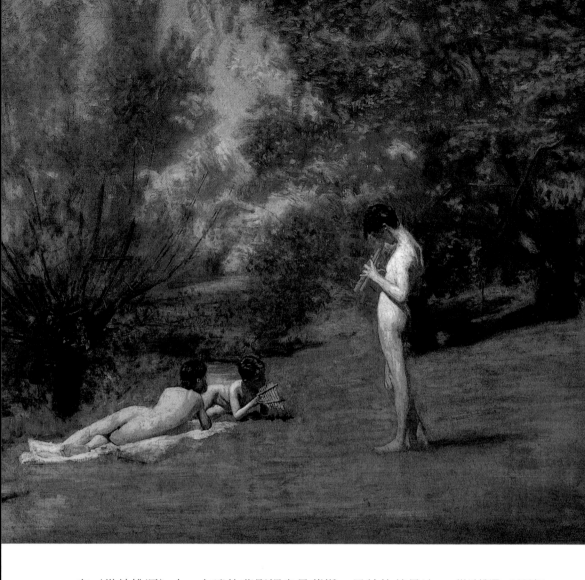

在〈世外桃源〉中，左邊的背影裸身是蘇慎，另外的就是法
蘭西絲的孩子。不過站在草地上吹雙管笛的男孩是艾金斯與約翰
的混合體。

　　一八八三年，艾金斯以透明的褐色材料塑造了石膏模型〈牧
人的田園曲〉，包括了六個人物與一條狗。輓歌式的場景，這在古
代希臘是以音樂爲遊行的方式帶來希望。艾金斯將雕塑送到紐
約，參加十月份由「美國藝術協會」舉辦的第二屆年展。

　　這一年的油畫，重要的有〈職業性的試演〉。兩位音樂專家，
一個彈吉他，一個是用手指按鍵的樂琴師，似乎相當費神，兩個

世外桃源　1883年
油彩畫布　98×114cm
紐約大都會美術館藏

圖見64頁

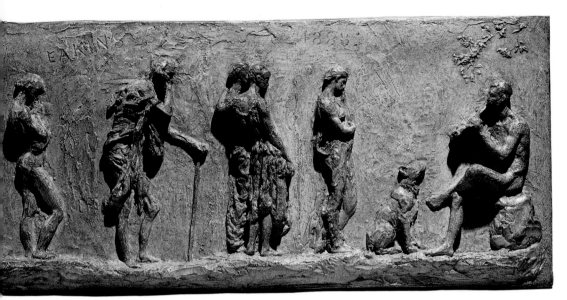

牧人的田園曲　1883～84年　石膏、透明褐鑛　30×61×5cm　費城美術館藏

人的表情都不是那麼愉快，地上的樂譜相當老舊，說明了出道生
涯的歷史，桌面的酒瓶與酒杯，希望能振奮他們的情緒。光線由
右而來，將淺色的上衣照出皺褶，年輕男子的長相，雖只見半邊
臉與耳朵，看來是一位瀟灑的藝術表演者。

圖見65頁

　　一八八四年，新上任賓州學院的董事會主席愛德華（Edward
Hornor Coates）撥款八百美元，希望艾金斯能畫一張與學校有關
的畫作，作為將來永遠的收藏，這就是〈游泳〉，這幅作品的起源
很少人知道。

　　艾金斯挑了一個大太陽的日子，選在費城西郊的「和平湖」
（Dove Lake），邀了廿八位年輕人同去，大部分是他的學生，出發
前說好了是脫光衣服的裸泳。最後畫面出現六位男士，四位是他
的學生，最左面躺在岩石上，看起來比較年長的是藝評家和雜誌
撰稿人駝克特（Talcott Williams），跪在岩石上的是約翰（曾是十
字架上的模特兒），最右面水中游的是艾金斯和小狗哈利。雖然四
個學生全都看不到臉，可是非常容易被人認出，尤其是站在水邊
的紅髮學生福克斯（Benjamin Fox）。這幅畫的光源來自左方，人
體在太陽曝曬下，個個是精光。

　　艾金斯為什麼選這樣的題材去交差，沒人知道，可是大家都

63

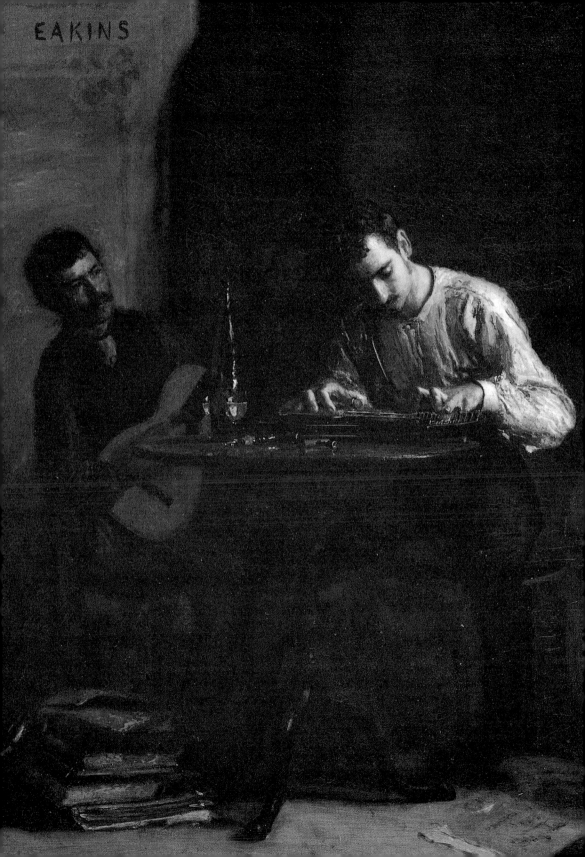

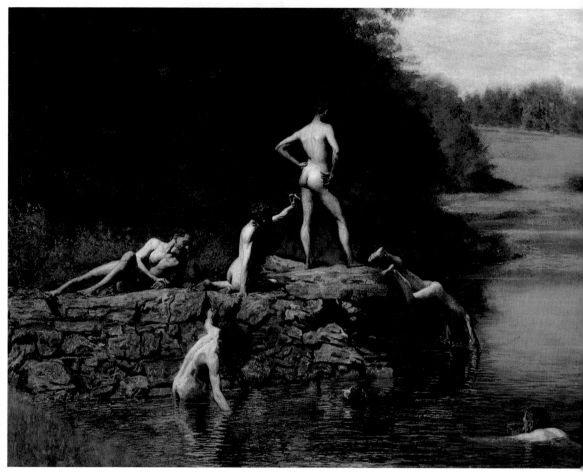

游泳　1884〜85年　油彩畫布　69×92cm　阿蒙卡特美術館藏

認識畫中的六位裸體人物，卻是一椿冒險的事，竟然還是由老師領頭。學院的規定，禁止學生在課堂當裸體的模特兒，而這項課外活動是經由艾金斯贊同的。如果讓這幅畫在學院的年展中出現，無意是在向傳統挑戰。

　　當〈游泳〉掛出後，人人爭看，卻很少人敢表示意見，倒為難了學院的主席，他拒絕接受，卻不願平白受損，就挑了艾金斯的另一幅畫〈哀歌〉。

　　事實上，艾金斯在游泳現場也拍了很多裸照帶回去作繪畫的研究，當然他不會隨便示人。遺憾的是這幅畫的擁有者，不是費城的機構，也不是學院。當初設計繪畫的原意是做為學校的永遠收藏，今天有再多的錢，德州的博物館是絕對不會割讓的。

（左頁圖）
職業性的試演　1883年
油彩畫布
40.5×30.5cm
費城美術館藏

65

學院主任被迫辭職

　　一八八四年，四十歲的艾金斯才與蘇慎結婚。第二年畫她的全身像。在顏色、格式和光線方面，比過去更爲眞實。他的成就來自於不斷努力。畫中的蘇慎，頭略偏右，眼眸直視，似乎非常瞭解別人的需求。左手放開，右手握著一本日本畫冊。在這幅〈畫家的妻子和他的狗〉畫中，艾金斯從眼神與雙手尋獲了蘇慎的靈魂。

　　腳邊的黃狗相當聽話。女主人穿了藍色的禮服與暗紅的襪子。牆上的大窗簾與地面的東方式地毯，還有兩幅畫，左面是女士的全身坐姿像，右面是〈世外桃源〉的另一種版本，這就是艾金斯畫室的內部。

　　蘇慎認識艾金斯約在一八七〇年間，她正在賓州學院學畫，也正好是〈克拉斯臨床手術〉展出期間。艾金斯認爲蘇慎是一位傑出的學生。

　　一八八二年一位年輕的小姐寫信給賓州學院的校長格萊宏（J. L. Claghorn）表明她對學校藝術課程安排的意見。

　　她認爲純粹的藝術，必能增加美麗的人間愛。在目前的人體寫生課堂裡，仍然是過去傳統的方式。藝術要想眞正的成功，必須進入眞實的狀況，若有必要，研究人體的結構——骨骼與肌肉，並非是傷風敗俗。眞正的高級藝術，只有裸體研究才是唯一的路子。過去歐洲的偉大作品，很多是裸身的人體，他們是在闡揚藝術，並非製造罪惡。最後署名的就是蘇慎。

　　賓州藝術學院的籌建，開始於一七九一年，當時三位藝術家，把自己的收藏品集攏起來，一七九四年正式對外開放時，只剩下了畫家查理士（Charles Willson Peale, 1741～1827）單獨經營。一直到一八〇五年，有七十一位費城市民簽署，在獨立廳正式宣布「賓州藝術學院」成立。

　　一場大火，幾乎毀掉了所有的石膏像。十多年都難找回過去的代用品。一直到一八六八年，約翰（John Sartain）受命，計畫重建賓州學院的藝術學校。

（右頁圖）
畫家的妻子和他的狗
1884～89年　油彩畫布
76×58.5cm
紐約大都會美術館藏

66

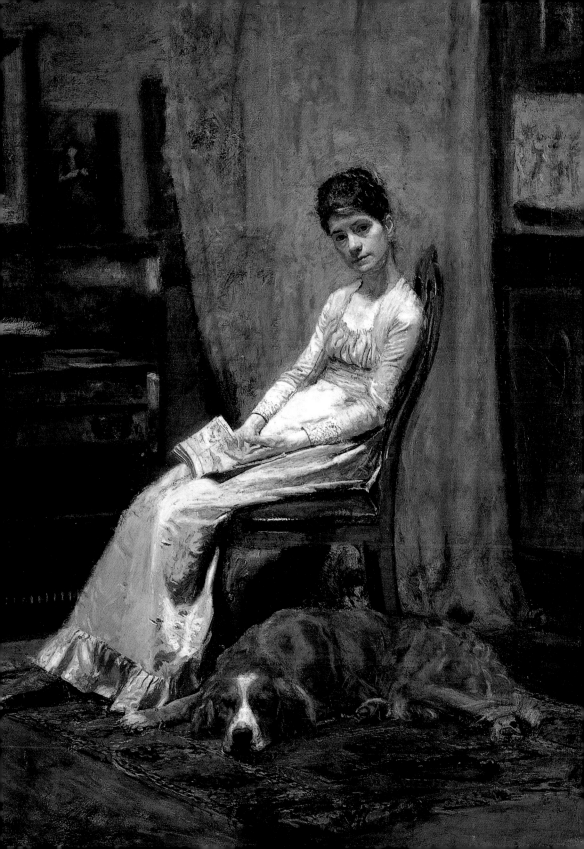

當一八七六年艾金斯開始執教時，當時有一位教授克里斯（Christian Schussele）身體不好，他只能教，卻無法畫，所以課程由艾金斯代替。

三年後約翰去世，艾金斯成為素描與繪畫的正式教授，最後又升到教學部主任，年薪加倍。他要把藝術學院建設成全美最好的學校。讓所有想學畫的人不必遠到歐洲。

艾金斯把在海外三年多的經驗與學習，轉換成合適美國的教學。他只想認真的教，而不去攻擊別人。但有一點絕對與過去不同，那就是不再用石膏像，而是真正的裸身人體。在當時的美國，沒有任何一所學校敢用裸身的模特兒。一般人的想法，不論任何方式，何種地點，都會引起社會的大災難。所有的罪惡就是來自人體，所以人體必須要以衣服遮蓋。

艾金斯想扭轉習俗，他的人體寫生課就是要用真正的裸身。自己開始去尋找，特別登廣告，徵求是在學生課堂的女性模特兒，絕對要有良好的家世。艾金斯也教解剖學，用人的屍體與馬的身子來做教學。要以自己的經驗，再應用科學去為藝術服務。

艾金斯是留學巴黎的藝術家，教學認真，作品都能轟動一時，當然受到學生歡迎。他在學院的地位與享有的職權，決定於羅傑士（Fairman Rogers），他是學院董事會的主任，瞭解與欣賞艾金斯才華的好朋友。他是一位工程師，也是國家科學院與美國哲學學會的會員。不但富有，具有崇高的社會地位。

一八八三年，羅傑士成為賓州大學的董事之一，正好五十歲，這位文雅的學者，無論在任何場合，總是盡量保護艾金斯。可是他決定離開費城，同時辭掉學院的職務。留下了孤軍奮戰的艾金斯，除了廉潔正直，沒有其他武器。

一八八六年的一天，艾金斯走進教室，仍有看到男性的模特兒，還剩下那塊遮住下體的腰布，馬上把它拿掉，使得全裸的男性，出現在女生的人體寫生課。他好像是在執行慣例似的祭物，而學院的主任一樣也要扮演自己的角色，因為女生的家長告到董事會。儘管忠於他的學生如何抗議，最後最高當局決定要他辭職。

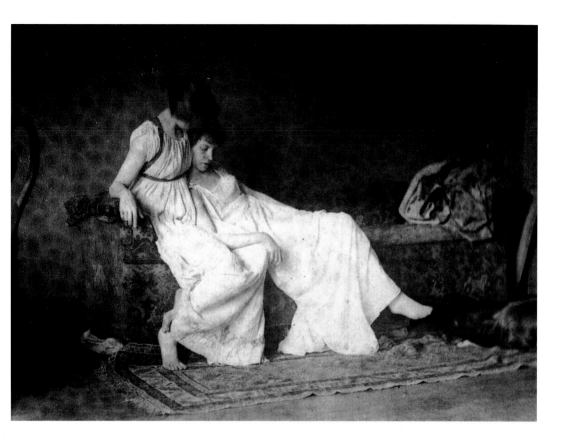

女人穿上羅馬帝國時代
服裝於艾金斯畫室
1883年　攝影
16×22cm
賓州藝術學院藏

畫室中的裸體模特兒

　　艾金斯在賓州學院執教期間，自己家裡的畫室仍是主要的工作地點。從一八八〇年夏天，買了照相機後，不只爲尋找繪畫的題材，同時也爲後人留下很多可貴的記錄。

　　艾金斯同時把馬帶進教室，學生才眞正知道馬是什麼樣子，一般人都知道馬，可是要畫馬就不一樣了。同時讓學生扮演古代希臘、羅馬的人物，增加教學趣味，也能體會床單式的裹布怎麼穿著？怎麼畫法？

　　在自己畫室，他讓女性模特兒穿著絲帶鑲邊束腰的長禮服，擺出站姿、坐姿；跟艾金斯畫蘇愼的情境很像。再換上古代的裝束，兩位女孩分別留下坐姿與站姿不同的照片。

　　如果說眞正的驚世駭俗，該是一百七十五公分高的艾金斯自己的全身裸照了，有正面、背面、側面。學生約翰也拍了跟他完

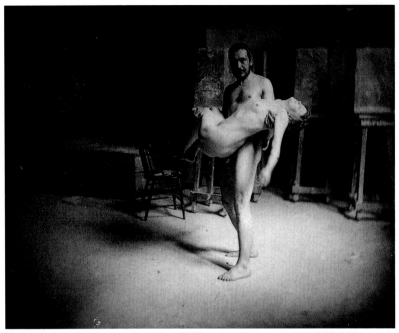

蒙面的裸體女人
1883年　攝影
10.5×9.5cm
賓州藝術學院藏

艾金斯抱起裸體女人　1883~85年　攝影　10×12.5cm　賓州藝術學院藏

全一樣的姿勢，可供比較。一個是卅九歲的壯年，一個是廿出頭
的青年。這兩組照片的雙腳的立姿，正是艾金斯要研究的。他畫
下人體簡圖，寫上心得，再用紅筆去畫全身的中間線，十分認真
作研究。

　　同時他也找了兩位不同年齡的女性，擺出相同的姿態，以供
比較。當然有些人還是有顧忌。裸照的身體比臉面重要。所以有
的模特兒蒙面，不要讓人認出，或者是背面、側面、低頭，根本
看不到臉。

　　有人說為藝術犧牲，而艾金斯是為藝術奉獻，風氣不開的社
會，去那裡找裸體的模特兒，只好自己加入行列，帶頭正人視
聽，改變一般人的看法，讓藝術光明正大的走出來。艾金斯在學
院的畫室裡，光身托抱女性全裸的模特兒。自己留下裸身的背
影，同時也為女模特兒留影，這些都是過去不曾有過的事。

　　少年男女要拍單人的裸照更是害怕。不知道艾金斯用了哪種
方法說服別人，他們都坐在長沙發上，女孩根本側頭不願正視，
男孩是借物掩面。凡是背景有絨幕的，都是在艾金斯的畫室，有

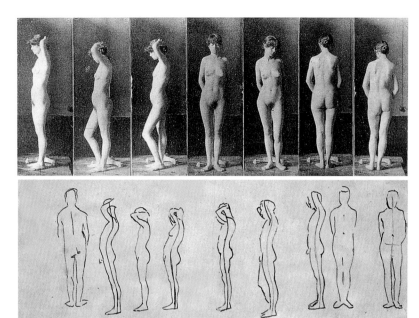

裸體系列：女模特
兒　1883～84年
攝影（上圖）
女模特兒的人體研
究　1883年　素描
（下圖）

的使用自然光，有的利用燈光，他要把照片的內容培養成畫面的
氣氛。

　　有些照片拍得不理想，可是達到了他的目的，至少角度與光
線，獲得了明確的指示。小孩的光身背影非常可愛，爲了證明這
些小孩的前來，都有大人陪同，特別也把監護人拍在裡面，否則
這些會變成艾金斯在那個時候的犯罪證據。

　　所有這些照片不但珍貴，也是歷史的記錄。在艾金斯有生之
年，只有少數人看過。蘇愼是主要擁有者，她也是藝術家，不會
輕易示人，等她去世後，才正式公開。甚而有的在百年之後，因
爲展示艾金斯的藝術成就，才與大眾見面。部分照片已非原件，
利用今日優異技術，翻拍後的照片更清楚。

　　艾金斯的原意不是爲藝術史留下文件，他只是爲繪畫的方
便，也是教材的一部分。這些男生眞聽話，跟他合作，拍了一些
裸身的活動照，像是拔河、打拳，在以後的繪畫中都出現部分筋
肉的展露，至於邀學生群去裸泳，留下了令人難忘的繪畫佳作。

　　有人懷疑，署名艾金斯的照片，難道都是他親自拍的嗎？拍
照與繪畫不同，拍照的經驗與技術，更有賴於時間的練習，他不
可能無師自通！一八八三年，學院邀請了名攝影師麥布里其

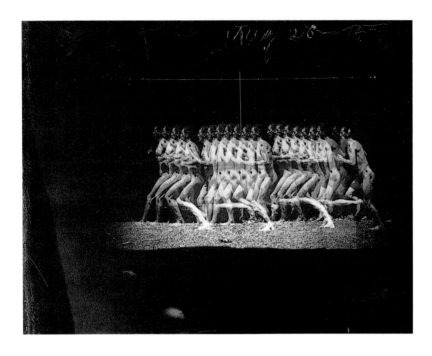

行動研究：男裸體跑步
1885年　攝影
10×12.5cm
賓州藝術學院藏

（Eadweard Muybridge）短期講學，成功的討論會，使他繼續受到
賓州大學的邀請。

　　艾金斯自願充當他的助手。一方面拍攝傳統的靜態照片，做
爲繪畫的部分參考，一方面朝向新穎的動態畫面，利用模特兒與
學生完成了「裸體」系列的攝影。

　　艾金斯目的是要以照片去幫助學生，在藝術與科學兩方面的
進展，來觀察人體，所以有些照片是在賓州大學拍的。艾金斯像
是導演一樣，能夠指導模特兒擺姿勢，站位置，與環境的選擇，
都是自己虛心求教得來。

　　進一步，他想知道，如何拍攝人類連續活動的照片，當然麥
布里其毫不藏私，傾囊相授，才使得艾金斯在短時間內，能對攝
影技巧有所突進。

　　他拍了女性裸體的走路與男性裸體的跑步。接著做更大幅度
的運動，可以看出從起點到終點的過程，這就是「跳躍的歷史」，
有時候，也可以找幾個人，站在不同的起點，向同一方向跳躍，
也會有料想不到的結果，再去找整個活動的最高點，就好像是一
幅畫的金字塔型構圖。

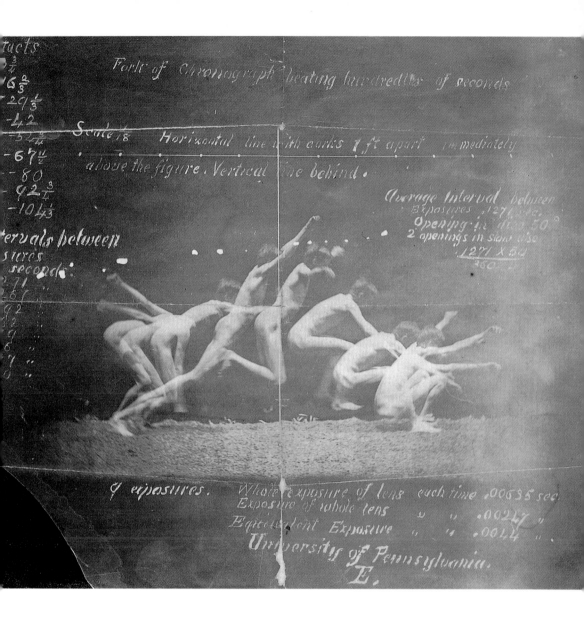

跳耀的沿革　1884～85
年　攝影

　　其中〈行動研究：裸體撐竿跳〉的單人連續動作，拍得極為
成功。艾金斯找了學生喬治（裸泳中跳水的那位）為模特兒，多
元次的曝光技術，所連成的動影、時間位置恰到好處。一位出色
的畫家，又能拍出這樣的作品，證明了艾金斯的實力與天賦，不
可小覷。

　　儘管艾金斯賣出的繪畫並不算多，可是各地邀請講學的機構
與學校，不曾停過，這就是他的主要收入。

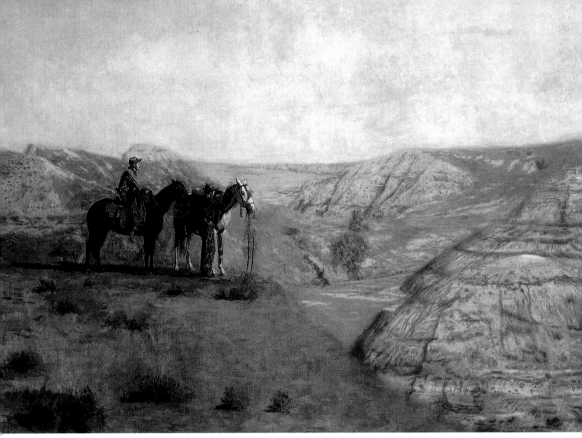

牛仔在荒脊的原野　1888年　油彩畫布　82×114cm　私人藏

為大詩人惠特曼畫像

　　一八八七年的七月，艾金斯到北達科塔丹的大農場，主人是賓州大學的神經科教授何瑞希歐（Horatio Wood）。待了三個月的時間，拍了很多過去不曾見過的景緻，那裡的人，無論男女都是馬上好手。農場裡也養了雞和豬。

　　當然牧場裡的牛仔是艾金斯主要攝取的對象。過去他花很多時間，研究馬匹的結構與行動，現在每天騎在馬上奔馳，與牛仔生活在一起，真正體驗了西部牧場的風沙日子。回到費城後，在第二年完成了〈牛仔在荒脊的原野〉，是以照片為參考資料。

　　這趟西部之旅，令艾金斯大開眼界，把打死的嚮尾蛇帶回去，用鏡框保存，向蘇慎報告所有的新鮮事，那種興奮，像是露營回來的小孩。艾金斯坐了裝牛的火車，因為他買了兩匹馬，白

馬送給蘇慎，小馬送給妹妹的孩子們。剛好回程的火車經過大妹法蘭西絲的農場。艾金斯的父親在那裡等他，兩人一起回費城。

從大農場回來後，雜誌編輯駝克特（Talcott Williams，六位裸泳者之一）特別邀他去見一位非常特殊的長者，那就是美國最有名的大詩人——《草葉集》（Leaves of Grass）的作者惠特曼（Walt Whitman, 1819～92），兩人第一次的交談相當投機。

當艾金斯完成了〈惠特曼畫像〉時，詩人的首先反應不是正面的，臉上表情毫無悅色。等到他圍著畫像轉了幾圈，才深深感受到畫中的深奧！

「這就是我給予人的綜合印象，這幅畫是天才的傑作」。很少訪客喜歡畫像，認為是扭曲，毫無韻律，留下不好的印象，顯得衰老。其實這就是艾金斯首次見到的惠特曼，他畫得太接近真實的自然。

到底哲人心裡明白，艾金斯才是正人君子。當惠特曼七十二歲的生日時，艾金斯不但被邀請，且上台講話。惠特曼的介紹詞更有意思：「什麼是艾金斯，他現在就在這裡，你們有誰要對我們的艾金斯提問題嗎？」

現場有卅二位學術界與文化界的人士，艾金斯當然懂得收斂，趕緊說：「我不是今天的演講人」。惠特曼知道這是最好的機會讓艾金斯澄清，「你最好是講些話」。

艾金斯只好從命，簡單說明製作人像的過程。這是一幅相當困難的繪畫，起先他是以一般慣用的方式處理，很快發現，通常的畫法根本行不通，只好把所有的技巧、規則與傳統，全部拋之一旁，就當是以真人的方式對待，而不是在繪人像。

當眾人再回頭去看人像，發現惠特曼的眼神、肩膀、手臂、胸部，甚而外套與馬夾，讓哲人的智慧頭顱更有光彩，整幅半身像，更加深了觀者對詩人的深刻印象。

在這四年半的雙方交往中，惠特曼深信艾金斯的作為，對畫家來講，這是最大的鼓勵。一八九一年，艾金斯為惠特曼拍照，也就是《草葉集》書中的詩人特寫。

一八九二年三月廿六日，惠特曼去世，艾金斯趕到紐澤西，

為詩人製作最後的石膏像，包括頭、手、胸部，發現頭部有點縮小。正式有底座的成品，要到五月六日才完成。

惠特曼的喪禮，艾金斯是護柩者之一。畫家與詩人認識時間不長，相知甚深。

醫學院畢業班紀念畫

當艾金斯被趕出學院時，學生們為他請願，甚而夜晚舉火把支持老師，所有的努力全都白費。一八八六年二月廿二日，十六位忠心的學生，退出學院，自組「費城的藝術學生聯盟」，艾金斯答應做一個不收費的導師。

第二年他畫得很少，全部精力去幫助這些追隨他的學生。艾金斯沒有孩子，稱學生都是「孩子們」，而學生叫他「老闆」。在一八八六年的秋天，十七歲的薩謬爾加入藝術學生聯盟，他變成艾金斯最喜歡的學生，也是最信任的朋友。

藝術學生聯盟全是學生，也是艾金斯的忠實門徒，他們都有一同的志願，裸身的模特兒，由同學間互相擔任。艾金斯也要求學生示範運動的畫面，像是打拳、摔角。有時候也會請女性模特兒來。學生們非常努力與合作，一直維持了六年，最主要的難題是很難找到合適的地點，搬家多次。

圖見78頁　一八八九年，艾金斯畫了好幾張作品，其中有〈薩謬爾畫像〉。他是所有男性人像中最年輕的，當時不過廿出頭，五官端正、瀟灑的面貌給予人一種古典的男性美，誘人的厚唇和如夢的雙眼。他穿著深藍的外服，配著帶有紫色的領結，幽暗的光線下，確是羅曼蒂克的人物。

他是艾金斯最重要的伙伴，以後走向雕塑方面發展。這時候他是畫家的助手。一八九○年成為費城女子設計學校的講師。他的工作坊就在艾金斯的隔鄰。

艾金斯的裸體畫以男性居多，因而男性裸體的模特兒需求較多。薩謬爾是理想中的一個，跟他多年，似乎像是有點職業訓練的樣子，他的沉著、斯文，也非常上相。薩謬爾與艾金斯的家人

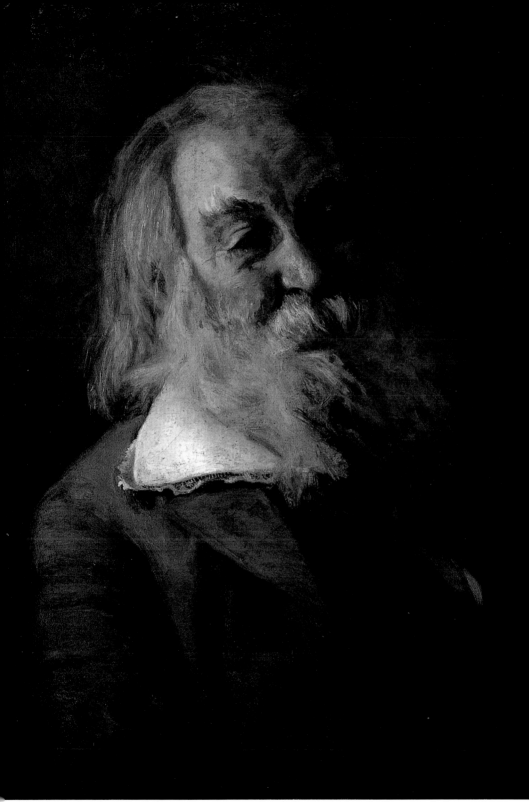

惠特曼畫像　1887～88年　油彩畫布　76.5×61.5㎝　賓州藝術學院藏

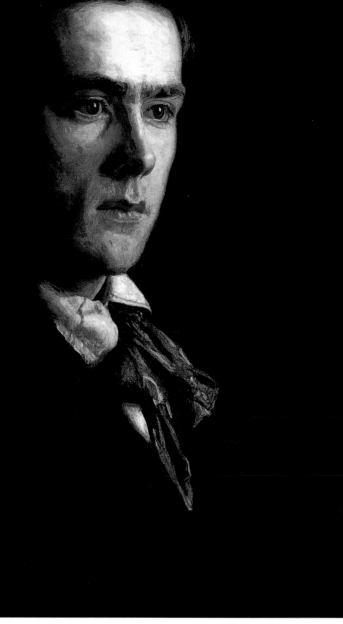

薩謬爾畫像　1889年　油彩畫布　61×51cm

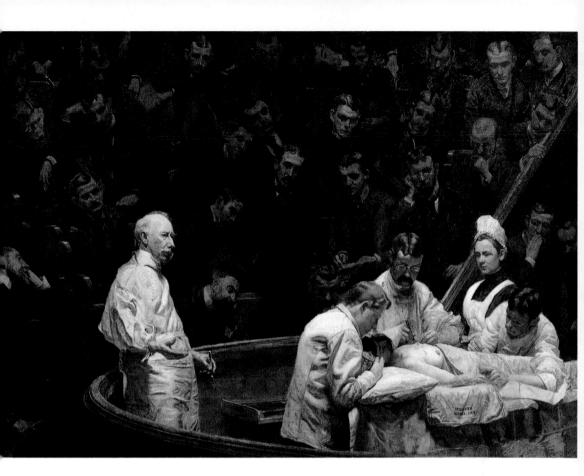

安格紐臨床手術
1889年　油彩畫布
214×299.5cm
賓州大學藏

都很熟，他們也把這位「親同父子」的男孩，視爲家庭中的一份子。

　　大鬍子雕刻家威廉（William R. O'Donovan）從紐約來訪，他受命製作林肯與南北戰爭時的格蘭特（Ulysses S. Grant）將軍的人像，放在布魯克林公園的入口。威廉想雕塑他們的馬上雄姿，而今日對馬最有研究的藝術家就是艾金斯，所以特來討教。

　　艾金斯與威廉兩人特別到西點軍校，羅德島州的新港，去尋找特殊的馬匹，因爲只有這種軍事訓練場才有好馬。

　　一八八九年的中心課題，艾金斯要畫好〈安格紐臨床手術〉。安格紐醫生（Hayes Agnew）即將退休，賓州大學醫學院的畢業班，集資七百五十美元，請艾金斯畫教授現場的解剖課程。

　　一八七八年，傑佛遜醫藥學院花了二百美元買下〈格拉斯臨床手術〉，所有醫學界的人士覺得畫中的鮮血與露出的人骨一點也

不可怕。

　　遠在一八七一年，安格紐辭掉所有職務，專心在費城醫院，執行開刀手術的工作。他拒絕了「女子醫藥學院」訪問教授的邀請。六年後，回到醫學院授課，他不認爲女性可以成爲一個好的外科手術醫生。

　　這是一幅紀念畫，艾金斯希望把全部畢業班的同學畫在裡面。當然安格紐是主角，所以特別設計了一張半身以上的單獨研究畫，安格紐穿著開刀手術的服裝，左手的手術刀低垂，右手開掌，懸在空中，這項草圖與後來的完整畫面差異極微。

　　〈安格紐臨床手術〉是艾金斯生平最大的一幅畫，他只好在畫室的地板工作。安格紐還特別到畫室，讓畫家有多點時間的觀察與瞭解。連續工作了三個月，偶爾累得只好倒在地板上過夜。

　　兩張都是手術現場的教課。這一次有很大的不同，畫中主體並非金字塔型，安格紐是在單獨的一面，可是仍爲畫面的中心，整個面積比過去大一倍，他是眞正像一位外科醫生在工作，而非戲劇式的英雄。病人是患了乳癌，三位助理全是白色的手術服。

　　今天這幅畫掛在大學裡的醫學圖書館的走道大廳，至少要有約十公尺的距離才能看清全圖。很多人懷疑，畫中的女護士在做什麼？她倒是很專心的在聽講。艾金斯安插蘇愼在畫中佔一角，而蘇愼也把艾金斯畫在最右邊露頭的那一位，最後畫中總人數是廿七。

　　原畫裡，安格紐的雙手都有血跡，他要求除掉，其他畫面中的血跡盡量減少。所有的畫中人物非常滿意，畫家也抱有很大的希望，可是一八九一年的學院藝術年展，仍然拒絕展出，認爲屠手的習慣依然不改。一八九二年，「美國藝術家協會」也拒絕〈安格紐臨床手術〉的參展，的確對畫家是很大的傷害，氣得艾金斯在五月寫信退出組織。

製作銅版浮雕

　　艾金斯教過的學生都變成了朋友，並且仍然保持連繫。在一

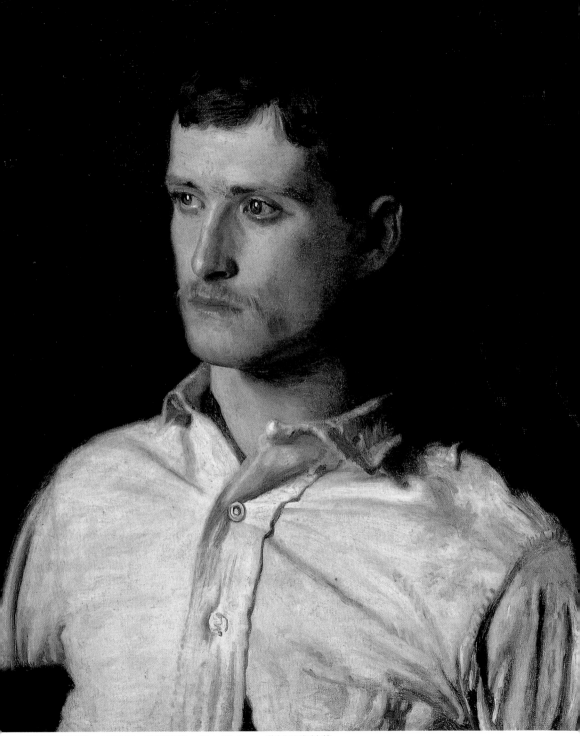

道格拉斯畫像　1889年　油彩畫布　61×50.8cm　費城美術館藏

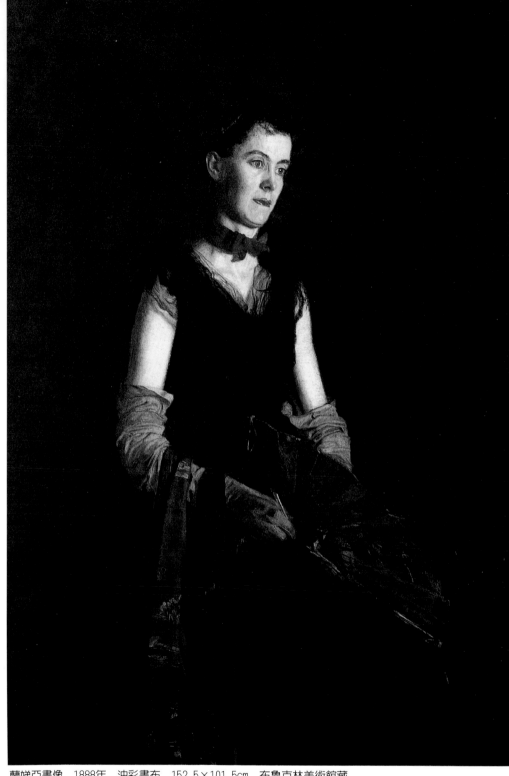

蘭娣亞畫像　1888年　油彩畫布　152.5×101.5cm　布魯克林美術館藏

八八八年的春天。過去的學生大衛（David Wilson Jordan）希望艾金斯能畫他姊姊蘭娣亞（Letitia Wilson Jordan）。五月畫家開始了這項工作。

一八八七年，曾在法國受到訓練，英國大受歡迎的美國畫家沙金（John Singer Sargent）回國訪問，在他停留的十個月中，先後畫了廿四張以上的人像，部分在波士頓與紐約展出。「國家設計學院」的沙金作品，艾金斯全部看過。

當〈蘭娣亞畫像〉公開時，給予人的初次印象，全然是歐洲式的安排，尤其是服飾與配件。她的年齡約在卅的中間，大眼凝視，略見雙顎紋。最重要的，艾金斯掌握了畫面的清新與畫中人物的神采。

凡是學生中具有強烈的模特兒型長相，艾金斯會主動的要求圖見81頁為他們畫像。〈道格拉斯畫像〉就是一例。當你見過他後，會留下深刻的印象。臉面、頸子、肩膀，很容易在畫中構圖。收攏的雙唇和帶有紅色的眼圈，頗有自信，他是個富有表情的年輕人。

艾金斯畫過很多女性的坐姿像。一八九一年，〈亞美利亞畫圖見84頁像〉又坐在同一張高椅背裡。不同的是，強光照在她的臉面與紅白有花的長袖禮服。左手撐著頰骨，右手握著不曾張開的竹扇。

這件長禮服的設計很特別，兩個袖口與頸口都有白色的鑲邊，下身全是白的，並且後面是紅色，相當複雜，就像她的表情，有點悲傷，有點失望。在畫像前，艾金斯為她拍過照片，先做前置研究。

圖見85頁一八九二年，出現了另一幅牛仔的畫面，〈牧場工作者〉，他是百分之百的牛仔打扮，彈著吉他，不知道是餐館的演唱者，還是在自己家裡作樂。因為右邊坐在桌旁的青年，手裡握著叉子。

音樂是艾金斯的嗜好之一，聆聽演唱更是一種享受。威達（Weda Cooks）是一位歌唱家，同是艾金斯與惠特曼的朋友。畫家圖見86頁在〈音樂會演唱者〉，親眼看到演唱的現場，他才能把嘴型、喉嚨與胸腔畫得適當。

這是個人演唱會，卻可見左方的指揮棒，觀眾們將紅玫瑰拋到舞台上。粉紅的禮服就是要配這樣的鞋子，才顯得典雅，這時

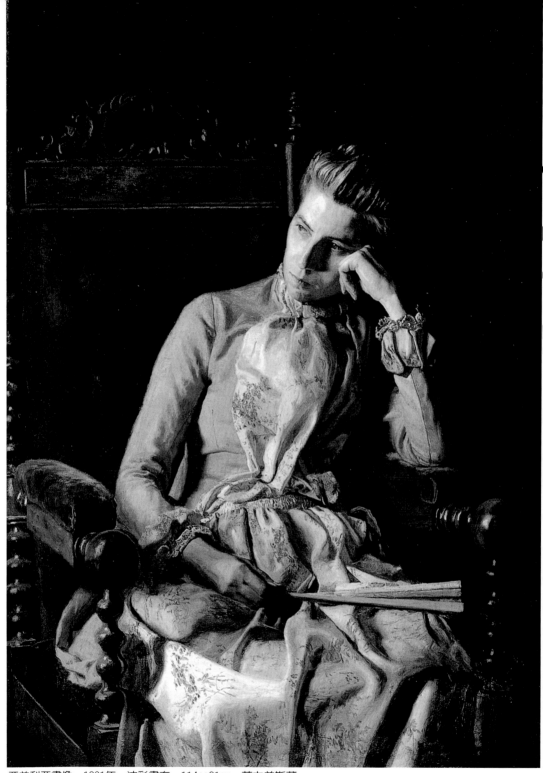

亞美利亞畫像　1891年　油彩畫布　114×81cm　菲力普斯藏

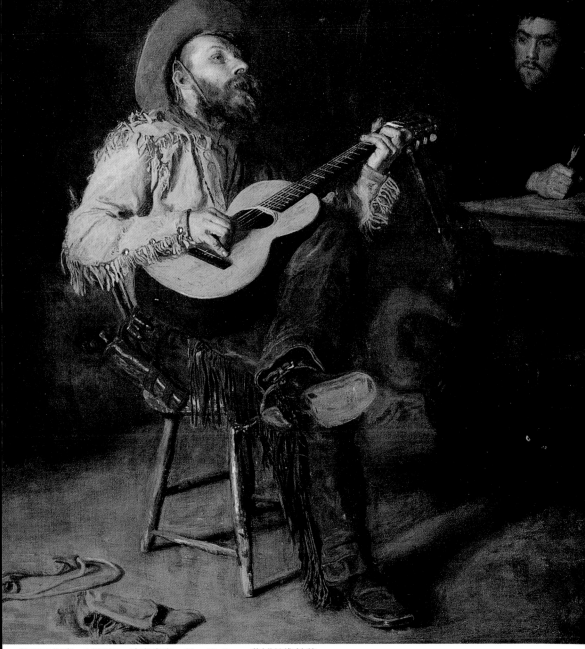

牧場工作者　1892年　油彩畫布　61×50.8cm　費城美術館藏

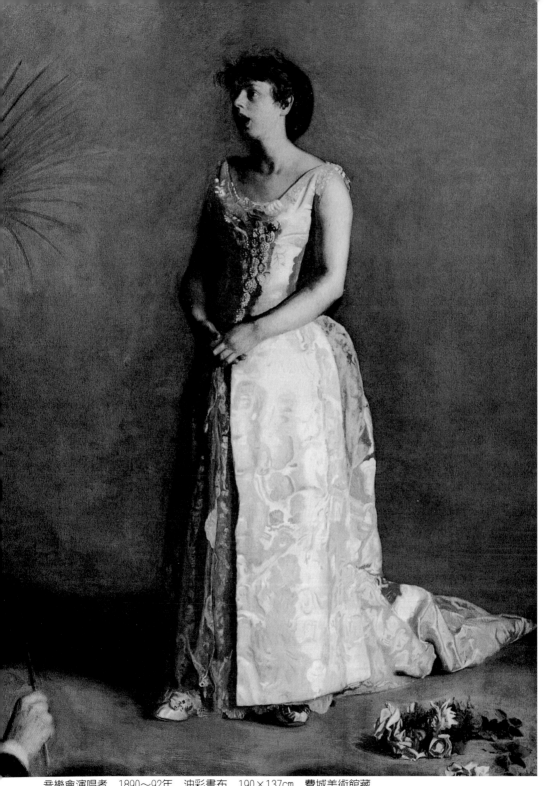

音樂會演唱者　1890～92年　油彩畫布　190×137cm　費城美術館藏

候她正在唱聖歌〈我主安息！〉

　　這一段時間，艾金斯說要去探望妹妹法蘭西絲和妹夫威廉（William Crowell）。在一八九〇年間，她已有了好幾個小孩。更重要的是，在農場可以騎馬，馳騁原野。當年買的白馬養得更壯。艾金斯將小孩與馬合照，他與蘇愼互相拍下裸照，艾金斯騎在馬上，蘇愼是背向站在樹林裡，雙手撫在馬身。這時候艾金斯正是四十八歲，略顯老態。

　　一八九二年終，紐約雕刻家威廉，希望艾金斯加入工作行列。因爲布魯克林公園的計畫擴大，需要製作一七七六年在聖誕節前後的戰爭紀念碑。艾金斯分到的任務是要完成兩塊浮雕的銅版。

圖見88頁　　一是〈殖民地聯軍通過達拉威爾河〉，一是〈雙方開火〉。爲了尊重史實，艾金斯根據已經公認的史畫做參考，前者是華盛頓將軍領頭渡河，後者是漢彌頓（Alexander Hamilton）發施號令，都是寬約二百五十公分橫幅作品。

圖見89頁　　艾金斯在一八九五年的主要工作是畫〈庫森畫像〉的全身像。他是一位人類學家和民族學專家。在一八七五年只讀了一年大學，加入首都華盛頓的「史密生研究院」（Smithsonian Institute）工作。最後成爲民族學部門的主管。在一八七九年，開始四年半的田野工作，到新墨西哥州，和印第安的蘇尼族（Zuni）生活在一起，他幾乎就是這支部落的人。

　　當地回來後，開始發表與出版具有科學性的報告，非常受歡迎。尤其他的整個人生也改變了，裝扮成野蠻的印第安人。卻像是個宗教界的聖者。尤其全靠自學的知識與經驗，人們稱他是天才的學者，遺憾的是健康逐日受損。

　　庫森帶回一些部族的陶瓷，希望薩謬爾能夠幫忙修補，使得艾金斯有機會認識。一八九五年的七月，艾金斯特別寫信要求作畫。庫森的回信說：「費城的科學家的藝術家，能夠爲我畫像，正是本人的榮幸。」

　　三個人一起合作，拍了一些定裝照，庫森的穿著是印第安與墨西哥服飾的混合。這時候他只有卅七歲，像是部落的長老，五

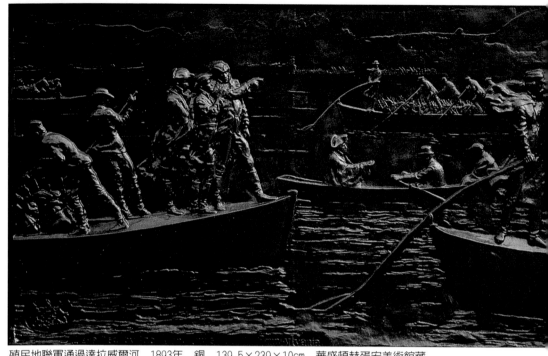

殖民地聯軍通過達拉威爾河　1893年　銅　139.5×239×10cm　華盛頓赫胥宏美術館藏

雙方開火　1893年　銅　139×238.5×8cm　華盛頓赫胥宏美術館藏

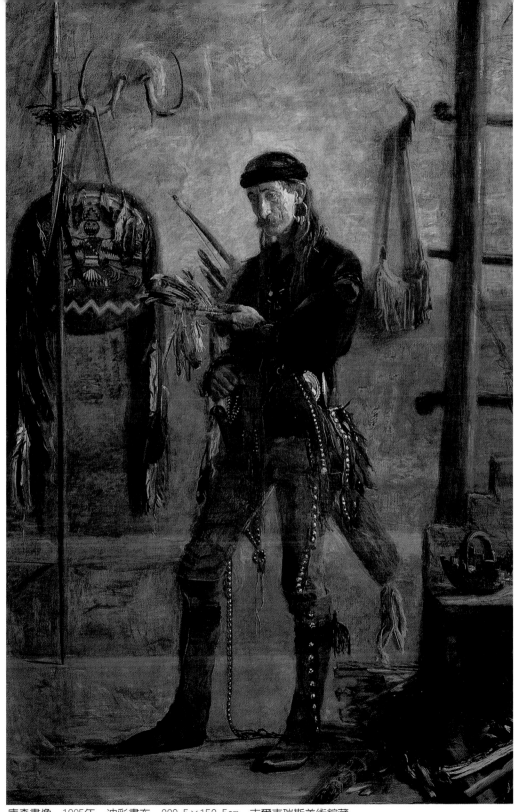

庫森畫像　1895年　油彩畫布　228.5×152.5㎝　吉爾克瑞斯美術館藏

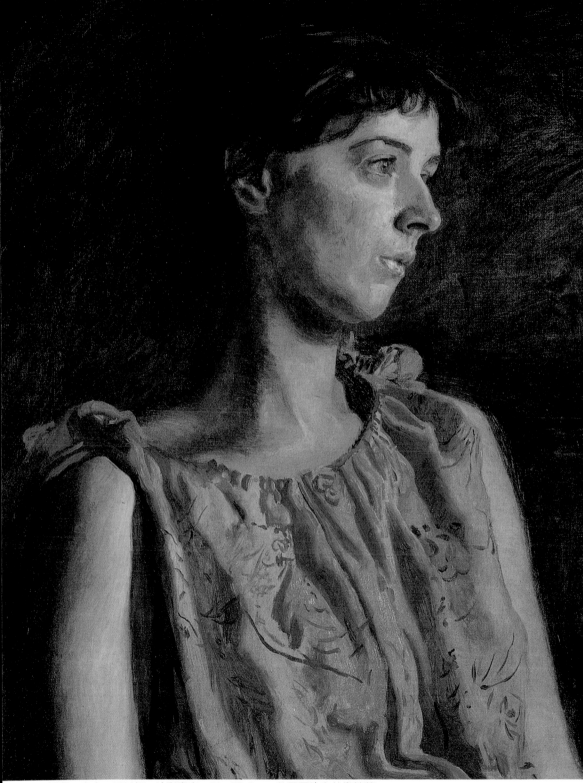

維達‧寇克　1891年　油彩畫布　61×50.8cm　美國哥倫布美術館藏

年後，庫森去世。

一八九五年十二月，賓州學院的年展中，〈庫森畫像〉被退回。第二年的五月，在艾金斯的個展中，廿九件作品裡，〈庫森畫像〉最引人注意。

〈庫森畫像〉比艾金斯的任何單獨人像，在構圖上來得充實。庫森像是個義士或獵手，弓箭、刺刀、木棒，配備齊全，長統的馬靴及緊身的服裝，顯得行動更敏捷，密不透風的保護，避免地上與草叢中的小生物的攻擊，牆上的背包與水袋，也是出外的必需品。右邊爐灶上的陶器與堆積的木柴，更有部落生活的味道。

不管怎麼說，這是一幅忠於事實的史畫，經過庫森自己的鑑定。可惜的是，他的服務機構並未擁有此畫。

物理學家人像的畫框

從一八九四年一直到艾金斯去世，作品都參予賓州藝術學院的年展，這是費城最大也是最重要的藝術活動。他實在無法忘懷過去十年在這座殿堂的教學。更重要的是，當時的主任莫利斯（Hanson S. Morris, 1856～1948）非常努力的希望艾金斯能再回學院。

一八九六年，莫利斯到艾金斯的畫室當模特兒，畫像並不大，卻費時甚久，莫利斯連續站了好幾天，最後兩腿發麻。莫利斯的立姿在所有艾金斯的畫中並不多見。頭仰望遠方，像是個有精力的年輕人。他對自己的畫像非常滿意。

圖見93頁
在第六十六屆學院年展中，艾金斯的畫〈大提琴演奏者〉被莫利斯看中，以五百美元購得，成為學院的永久收藏品。

魯道夫（Rudolf Henning, 1845～1904）是有名的大鬍子音樂家，演奏時全神貫注，就像艾金斯的畫中人物。平穩的坐姿，便於拉弓與壓弦，觀畫者多被演奏者的手腳動作所吸引，似乎忘了去看畫中的人物。艾金斯向學院借了這幅畫去參加紐約的「美國藝術家年展」的盛會，地點是在「國家設計學院」，哈特門（Sadakichi Hartmann）於四月份發表藝評：「費城為擁有艾金斯而驕

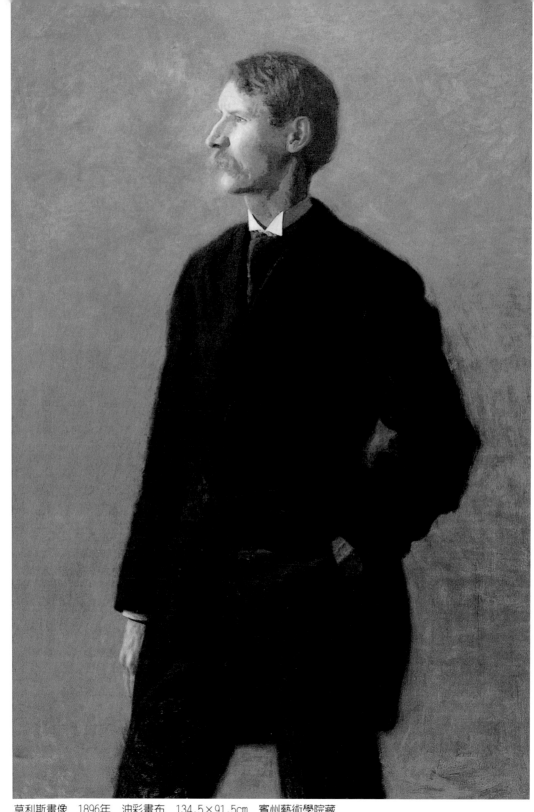

莫利斯畫像　1896年　油彩畫布　134.5×91.5cm　賓州藝術學院藏

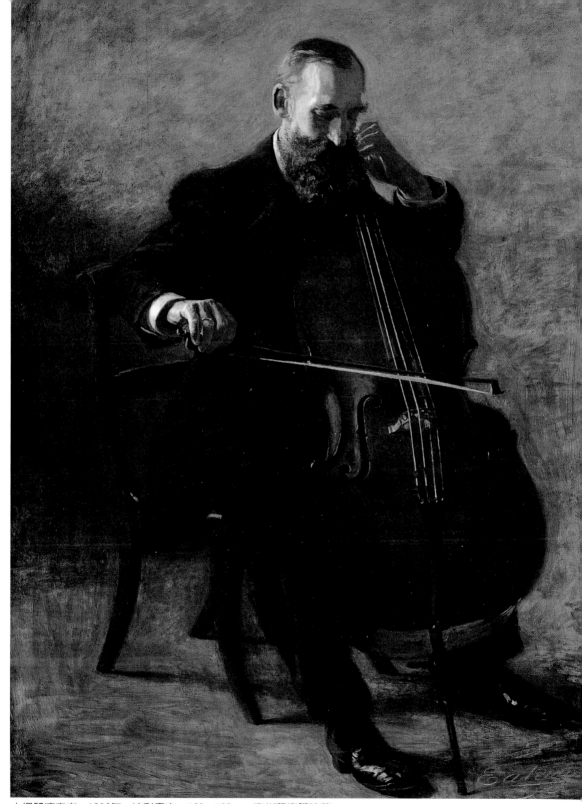

大提琴演奏者　1896年　油彩畫布　163×122cm　賓州藝術學院藏

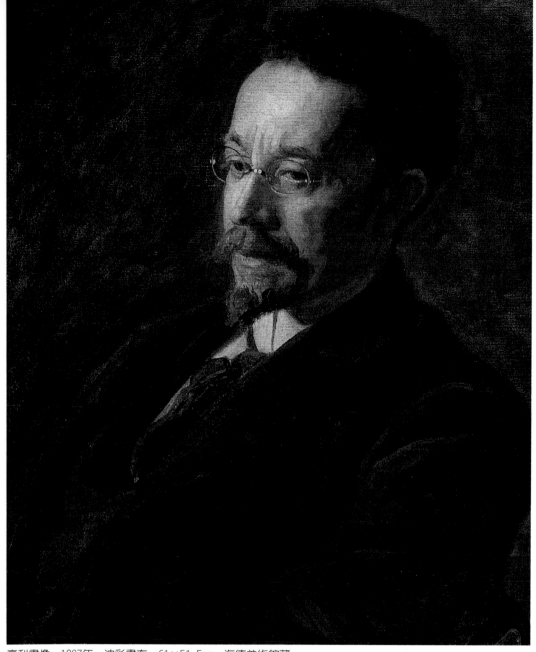

亨利畫像　1897年　油彩畫布　61×51.5cm　海德美術館藏

傲」。從他的攝影工作開始，爲貧寂的精神增添生氣，溫馨與創新
的作品，像是海上的和風。至少我們找到了一位堅忍不拔的藝術
家。

　　一八九七年，過去的學生亨利（Henry Ossawa Tanner）從巴
黎回國，作品在沙龍參展中獲得第三名，艾金斯爲他慶賀，同時

（右頁圖）
物理學家婁蘭畫像
1897年　油彩畫布
201×137cm
美國艾得森藝術畫廊藏

94

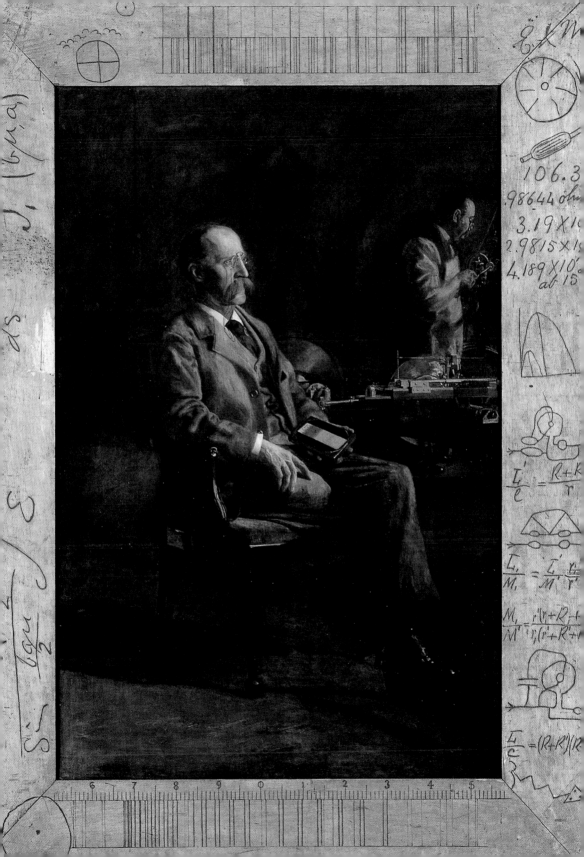

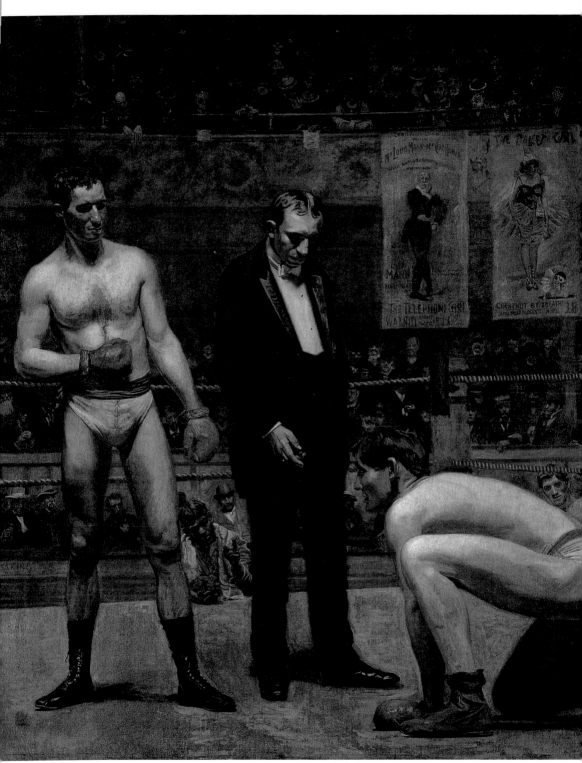

拳賽計時　1898年　油彩畫布　246×214cm　耶魯大學藝術畫廊藏

畫了半身像。

　　鏡片後的雙眼相當深沉，左側的身子剛好面向陽光，無形中綠光的反射來自於領帶的顏色，給人的感覺，他很會思考，海外奮鬥的日子不好過。

　　拋開一切，接近大自然。在七月的第三個禮拜，艾金斯去了北邊緬茵州的海港。渡假與工作兼顧，為物理學家婁蘭（Henry A. Rowland, 1848～1901）畫像。他是美國巴底摩（Baltimore）城，約翰霍布金斯（Johns Hopkins）大學物理系的首席教授，也是美國物理學界的龍頭。他最大的貢獻是發現了許多物理常數，像是速度、單位與比例，透過經驗與工具，使得工程的理論得到較好的答案。婁蘭設計一種「大量機器」，正是畫中左手所持的。教授是坐在實驗室，旁邊的助理正在調整機具。這樣的背景安排，頗能襯托畫中人物的專業。

　　艾金斯先後寫了十二封信給蘇愼，報告作畫的過程，消遣活動是揚帆、騎單車、放風箏與拜訪其他的夏日畫家。整整一個月，大樣完成，艾金斯暫回費城，他還要去巴底摩的學校實地參觀。

　　艾金斯絕對崇拜學術有成就的人。對於教授，也就懷著尊敬的心情去畫。在他筆下，教授就有一種不同的風格與氣派，連婁蘭自己都很有興趣的去觀賞整個製作的過程，他是越來越關心，而艾金斯把畫好的機器，讓教授先過目，免得有錯。

　　事實上，畫框也是藝術家挑選的項目。艾金斯要把物理學家的貢獻，也在畫框留下強烈的印象。畫框四周全是教授的筆跡，包括計算單位、量尺、公式、定理、簡圖，全由婁蘭挑選。它不只在費城亮相，先後在芝加哥、辛辛那提、彼茨堡、紐約各大城展出。

拳賽的精采場面

　　一八八八年，艾金斯又回去畫運動項目，一共完成了三張拳賽和一張摔角。這些都是比較刺激而激烈的運動，尤其現場觀眾

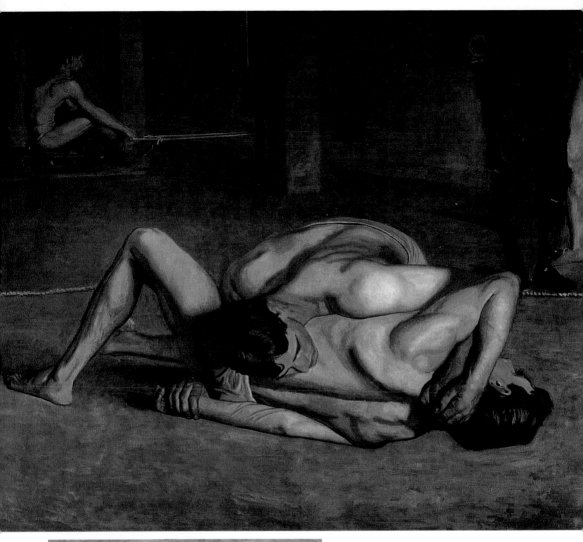

摔角員　1899年　油彩畫布　122.87×152.4cm
俄亥俄州哥倫布美術館藏（上圖）
摔角　1899年　油彩畫布（左圖）

的情緒比選手還高昂。艾金斯喜歡這些運動，在當時，要想找到好的這類繪畫並不多。

圖見96頁
　　拳賽算是美國的古老運動。早期殖民地一直到今日，仍是熱門的比賽。艾金斯的〈拳賽計時〉是一幅大畫，主要的人物，幾乎與真人同樣的高度。

　　我們看到擂台上兩位選手與一位裁判。左邊是查理，將對方擊倒，雙手撐著身子，右腳跪在地板上，這時候裁判亨利過來計時，如果數到十秒鐘，對手仍然無法站起，即勝負確定，拳賽結束。

　　現場是在一家費城的大戲院，除了樓上與樓下的設備外，靠近擂台仍有另一批特殊觀眾，緊挨繩索有兩位工作人員，一是計時，一是計分。從樓上垂下兩幅當時有名的壁報。艾金斯的父親坐在第一排的最左邊。現場煙霧瀰漫，觀眾多是男性。

　　〈拳賽計時〉這幅畫，長期借給當地的「海軍運動俱樂部」。
圖見100頁
接著畫〈拳賽的回合之間〉。同樣的地點，不同的角落，重心放在擂台觀眾與工作人員之間的位置。樓上的兩張大型壁報，依然垂掛。三樓是觀眾，二樓是新聞媒體的席次，牆上貼有標籤。同時樓柱旁，顯示了這只是第二回合。

　　由於是中間休息時間，畫面不是那麼激動，左面的工作人員，看著馬錶，準備按鈴開賽。選手比利（Billy Smith）坐在擂台一角休息，教練站在繩外給予特別指示，助理用大毛巾扇風，希望涼風讓拳擊手清醒些。所有的拳賽現場都不禁煙，空氣非常污濁。只有擂台的中央有燈光照射，才讓我們看清只著緊身短褲的拳擊手。

　　時間是在一八九八年四月廿二日，會場左邊的黃色壁報，上面寫明了比賽的時間與對抗的選手。就在壁報下，還有一位維持現場秩序的警察。畫面中的人物，爭著要到艾金斯畫室去當模特兒，所以艾金斯根本沒用照相機。

圖見101頁
　　第三幅拳擊的繪畫是〈答謝〉，仍是以比利容貌為主，這一次他的背影跟我們很靠近，好像緊追隨著勝利者，他在行進中突然停住，高舉右手，答謝群眾的歡呼與拍手喝采。

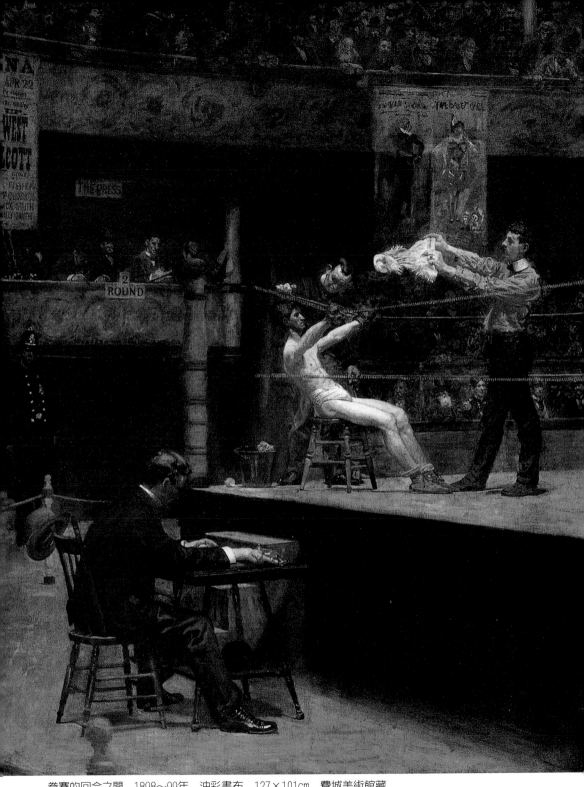

拳賽的回合之間　1898～99年　油彩畫布　127×101cm　費城美術館藏

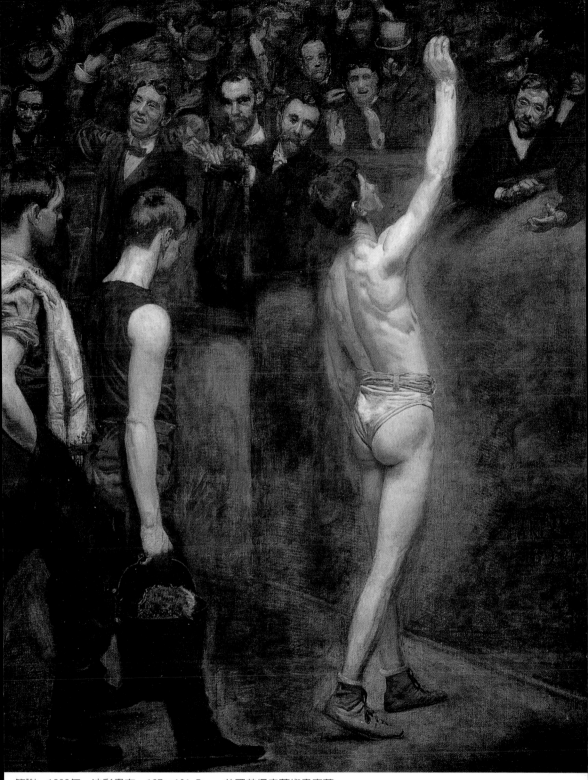

答謝　1898年　油彩畫布　127×101.5cm　美國艾得森藝術畫廊藏

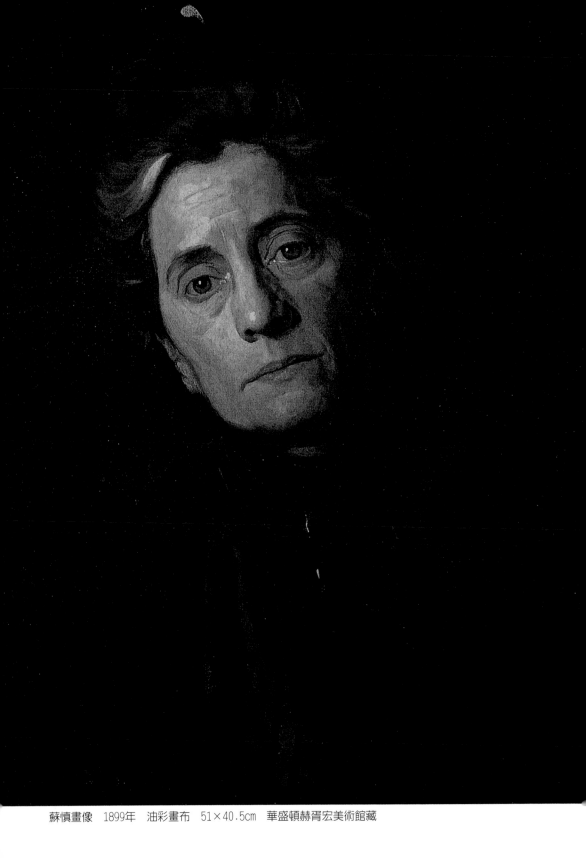

蘇慎畫像　1899年　油彩畫布　51×40.5cm　華盛頓赫胥宏美術館藏

拳擊手擁有非常優美的男性肌肉，從背部、臀部與小腿，顯示了勻稱的身材，跟隨的兩位助理，前面提著水桶與海棉，後面肩吊毛巾，露出的手膀，同樣吸引人的注意。

　　艾金斯對這幅畫充滿信心，送到一八九九年元月的賓州學院年展，幾乎成了他的個展。藝評甚佳：「美的構圖」、「充分顯示畫家對人體結構的知識」。他把〈答謝〉與〈大提琴演奏者〉送到巴黎參展，特別請老師傑羅姆指點。

　　艾金斯得到一九〇〇年的國外榮譽獎，繪畫以全頁刊出。同時介紹是傑羅姆最有成就的學生之一，他是畫家中最具科學知識的一位。

　　艾金斯從一八八四年結婚至今，膝下猶虛，夫妻兩人相當失望。二月十六日，艾金斯再畫蘇慎，眼睛傳神，似有憂慮，額頭的皺紋與髮尖的灰白，她也進了另一個時光隧道。她的耳朵與嘴型都很大，依然給予人是個堅強的女性的印象。

　　二月廿六日，艾金斯開始畫瑪麗（Mary Adeline William, 1853～1941），家庭中的數十年老友，畫中的她是在黑暗中。前胸為褶狀的襯衫，奶油色的圍巾把整個頸子包著，兩圈後以蝴蝶結扣住。艾金斯對老朋友畫像是絲毫不漏，有什麼，畫什麼。我們看到的眉線、眼線，雖經化粧，依然難逃歲月的催促，髮型是特別做的。工作進展很慢，一直到五月才完成。

　　因為這時候，費城美術館希望能畫他的父親班哲明，他只有一張油畫像。那曉得畫還沒出現，老人家於十二月卅日去世。父親是艾金斯一生中最大的支柱、精神與財務上的實際贊助人。依照遺囑，財產分成三份，一是大妹、一是三妹的小孩、一是艾金斯。五十六歲的畫家得到費城的房子，變成大家庭的決策者。

　　同時，夫婦兩人邀請瑪麗搬去同住，一九〇〇年，艾金斯畫了另外一張像，蘇慎覺得這一次比較能夠放得開，顯得輕鬆與柔和，嘴角略有笑意。她的服裝很特殊，頸子的圍巾改為紅色，服裝呈紅色系列，黑底的裡子，外面是絨毛。整個半身全部面向光線。瑪麗的兩幅人像都不大。

　　既然沒有子女，蘇慎養了不少貓狗，一九〇〇年，家裡院子

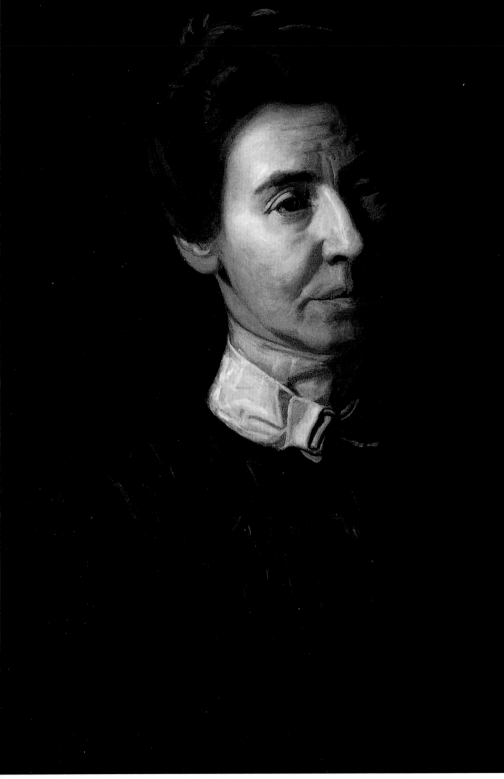

瑪麗畫像　1899年　油彩畫布　61×50.8cm　芝加哥藝術機構藏

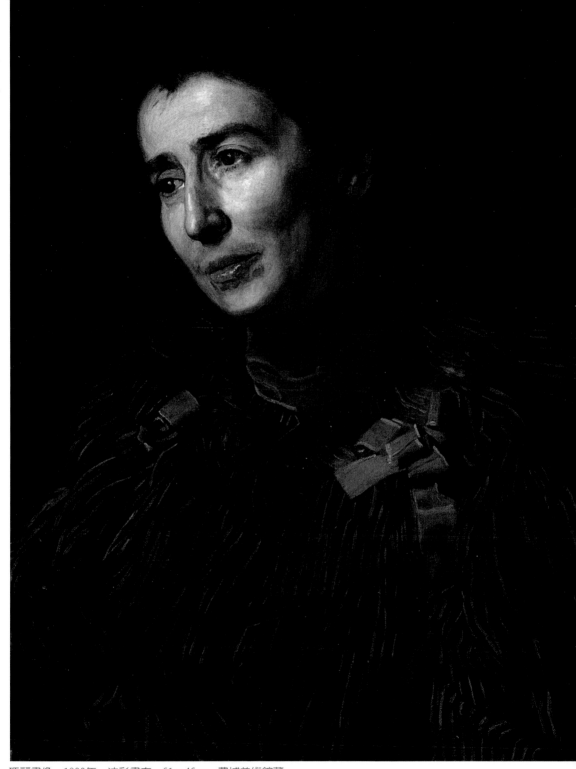

瑪麗畫像　1900年　油彩畫布　61×46cm　費城美術館藏

的猴子與小貓，在十年後，增加為四隻貓。艾金斯的體型也慢慢
呈現橫寬，騎單車變成主要的運動。這時候的家裡非常熱鬧，因
為薩謬爾的工作室正與艾金斯隔鄰，使得四層樓的房子看來不顯
空蕩。

為首都樞機主教畫像

在新世紀的開頭，艾金斯以工作表現的成績，贏得別人對他
的尊敬。其中有一件強烈而純真的人像畫，就是〈思想家〉（肯頓
畫像），畫中的男人著深色的西服，兩手放在前面的口袋，全身像
毫無背景，只知道是在室內。

主角低頭沉思，左面的光線，加上身後的反光，讓整個人影
看得更清楚，這種設計是過去不曾見到的。牆與地板分明，陰暗
的層次，因顏色的深淺與混合而有差異，影像仿如十七世紀的西
班牙人像畫。

肯頓（Louis N. Kenton, 1869～1947）在一八九九年五月卅一
日，與蘇慎的妹妹伊麗莎白結婚。新郎年近三十五歲，而新娘已
經四十出頭。這幅畫像算是結婚禮物，一直到一九○一年才送
去，遺憾的是妹妹婚姻並不美滿。

肯頓畫像先後參加了三大畫展，卡內基學院年展、賓州學院
年展，以及在紐約州水牛城的泛美博覽會。在賓州學院的年展
中，《費城郵報》認為是「不多見的傑作」，艾金斯的畫風給予人
更強烈的印象。

同年，艾金斯有了更大的畫幅要畫，那就是〈古老音樂〉（威 圖見108頁
廉太太畫像）。這位貴婦坐在黑暗的房裡，四周全是樂器。她的先
生是煙草製造公司的老闆，也是一位「殖民地遺物」和樂器的收
藏家。

威廉太太明豔照人，年輕時代是個美人胚子。藍色的圍巾
外，共有五串珠子，正好與眼色相符。在她前面是一大堆寶貴的
貨品，只有吉他在夫人腿上安放，左手扶著弦，右手靠在十八世
紀的鋼琴上。或許是威廉太太的服裝太華麗，好像把一位現代女

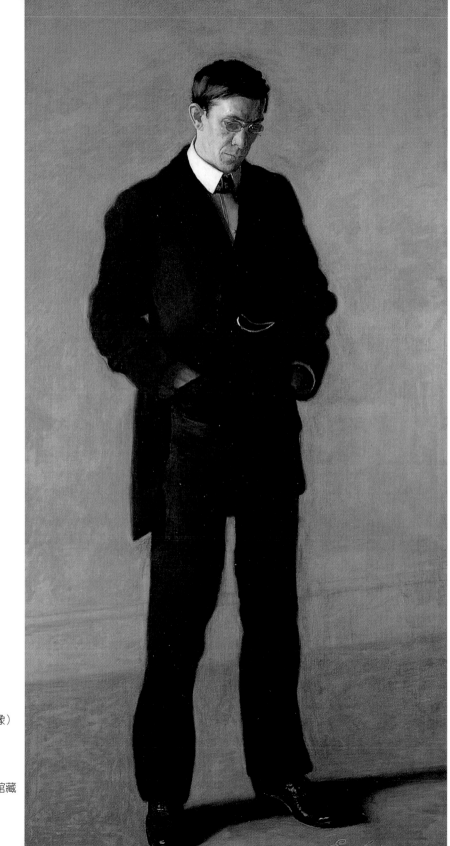

思想家（肯頓畫像）
1900年
油彩畫布
208×106.5cm
紐約大都會美術館藏

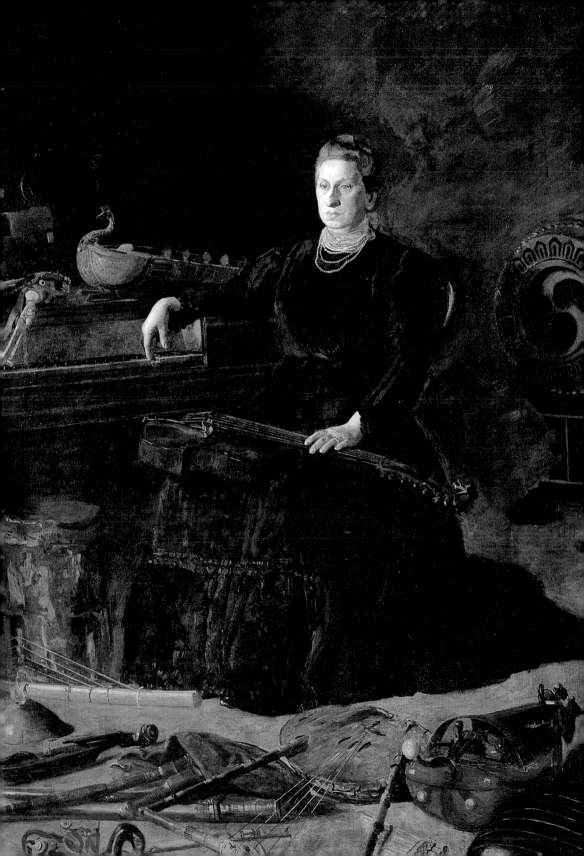

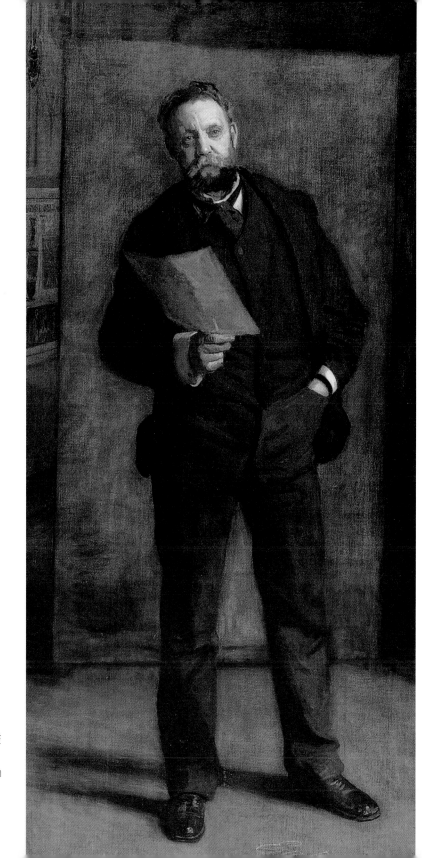

米勒畫像　1901年
油彩、粗麻布
223.5×111.5cm
費城美術館藏

（左頁圖）
古老音樂（威廉太太畫
像）　1900年
油彩畫布　246×183cm
費城美術館藏

士放在古代的世界裡。

一九○○年的秋天，艾金斯為米勒（Leslie Miller, 1848～1931）畫像。他在費城廿年間，成為學院藝術的領導人物，創辦藝術俱樂部學校的校長。艾金斯去學校畫像，其中有一位學生，後來發表的文字有記載，他就是席勒（Charles Sheeler）。

艾金斯就在學生的面前畫校長，先在紙上作業，然後轉換到畫布。利用人體寫生教室，無形中為學生上了一堂課。艾金斯先後去了學校兩次，畫像完成。

校長穿著西服，配著黑領結，左手插在馬夾口袋內，右手拿著一張名單，身子並不挺直，像是在宣佈事項。這是在寫生教室，背後是一塊伸縮桌板，左邊有兩幅並未全遮的圖案畫，上面是埃及的裝飾畫，下面是希臘的，這也證明了當時學校的課程。

畫中人物的安排都是在中線，米勒覺得他在中央，位置甚佳，就是平日的穿著，才不覺得矯飾，校長滿意。畫家的自然寫生，使藝術品大放異彩。費城的報紙評為艾金斯最好的作品之一。高興之下送給了米勒作為禮物。

可是這幅畫並不是安穩的掛在校長室，由於參展的關係，艾金斯借用多次。一九○五年參加「國家設計學院」得到最佳人像獎。一九○七年的卡內基學院年展，得到一千美元的獎金。米勒校長的名聲隨著各地的畫展傳播更廣。

艾金斯的人像畫，過去畫了醫生、科學家、收藏家與教授。在廿世紀的開頭，他要畫天主教的傳教士。動機來自於薩謬爾。他生在天主教的家庭裡，得到教會的受命，製作雕刻。

星期天早上，師生兩人騎單車六哩後，到了「聖查理士神學院」（Saint Charles Borromeo Seminary），有時候午餐後回程，甚而下午才離開。慢慢地，艾金斯與神父們建立了良好的關係，把〈十字架的受難圖〉借給神學院。

一九○二年，艾金斯到首都華盛頓為樞機主教馬丁尼里畫像。他是第二位差遣到美國的使徒，任期是一八九六到一九○二年。這幅畫二月份在官邸正式開工，畫完主教就要回羅馬。艾金斯的畫像不是為了主教，而是為華盛頓的「美國天主教大學」而

(右頁圖)
樞機主教馬丁尼里畫像
1902年　油彩畫布
199×152cm

110

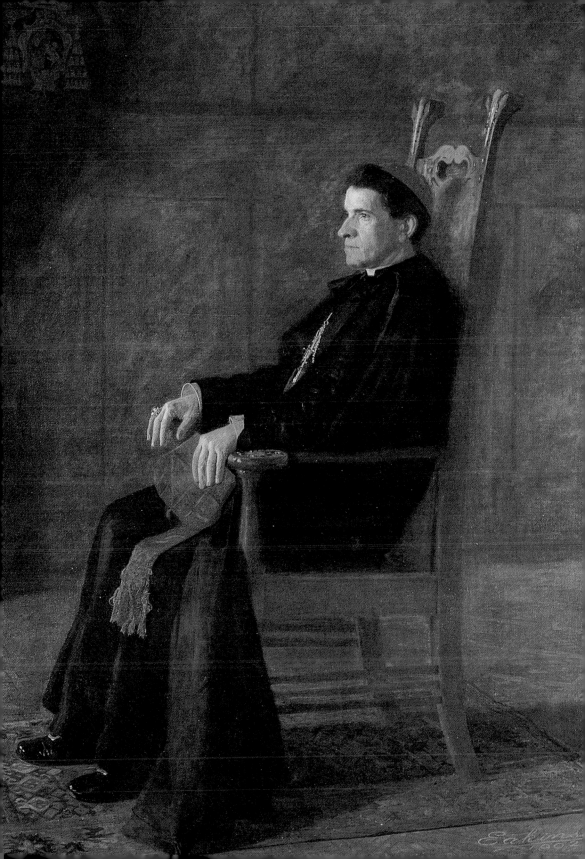

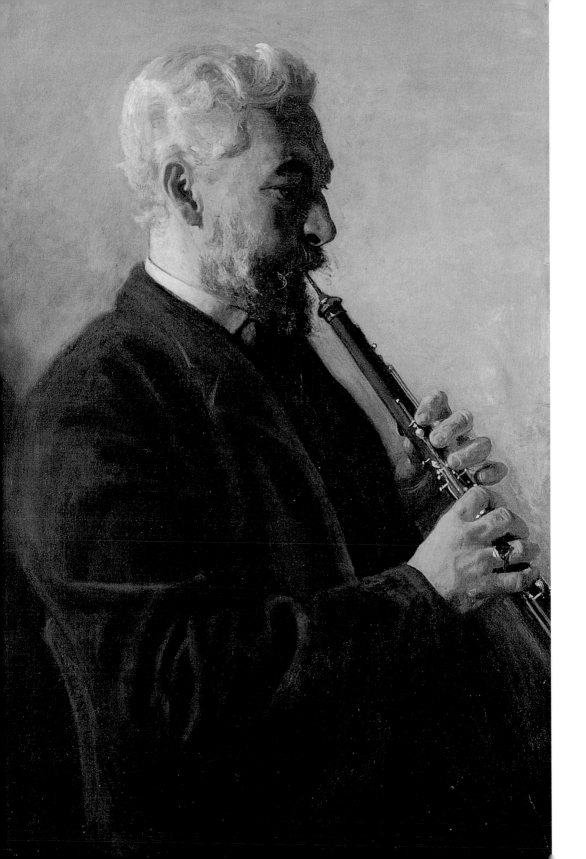

畫。次年，艾金斯將此畫借展於賓州學院，評審公認是「所有參展畫中最具威權的人物」。當時的藝評稱道「這幅人像毫無捷徑與取巧之處，很少畫家能花那麼多心思去構圖，主體是那麼直接的呈現。」

主教是側向而坐，精明而智慧的臉頰，在畫家筆下自然流露。黑色的道袍、權戒與左手所指的主教紅帽，全是眞貨，來自羅馬天主教會的賞賜。

主教身材略瘦，當時年約五十歲，黑髮、具威嚴，予人是個堅決果斷的牧羊者，心中似乎有一種依依不捨之情。艾金斯認爲是代表作，許多其他的人都同意。畫家非常重視這件藝術品，在背後特別以拉丁文的大寫，工整的記載畫中人物與畫家的姓名與時間。

一九○三年，生物學博士夏朴（Dr. Benjamin Sharp）寧願以音樂愛好者的姿態出現，艾金斯畫了〈雙簧管演奏者〉，灰銀的捲髮，按鍵的手指，外衣的褶紋。人物畫已經到了爐火純青的地步。

賓州藝術學院的金牌獎

一九○三年冬天，艾金斯到俄亥俄州旅行，畫辛辛那提的大主教艾爾德（William Henry Elder, 1819～1904）。他出生在美國的巴底摩，在馬利蘭讀書。一八四二年羅馬留學，四年後獲神職。一八八○年搬到辛辛那提，三年後，成爲大主教。

艾金斯受神學院神父之託，知道大主教身體不好，但願意接受畫像，非常感動。十一月廿五日坐了火車抵達辛辛那提，即刻開工，十二月十五日完成。眞正畫的時間只有一個星期，大部分是花在研究階段。

一九○四年，大主教的畫在賓州學院年展中出現，大爲轟動。藝術界的記者們稱讚是「最眞實的自然」、「非常冷靜而謹愼的分析人類個性，傑出的手法，顯示了艾金斯的成就」。而所有的評審給予了最高榮譽的金牌獎。畫家與學院關係深厚，而竟是第

（左頁圖）
雙簧管演奏者（生物學
博士夏朴畫像）
1903年　油彩畫布
91.5×61cm
費城美術館藏

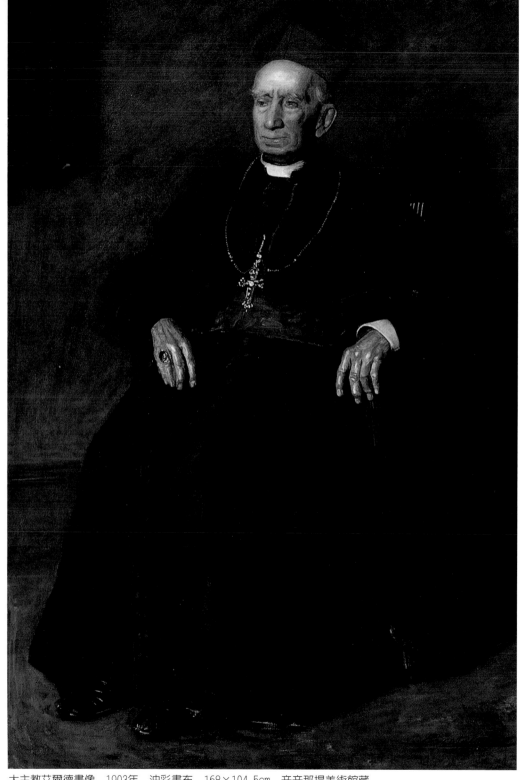

大主教艾爾德畫像　1903年　油彩畫布　168×104.5cm　辛辛那提美術館藏

主教詹姆士畫像
1906年　油彩畫布
223.5×105.5cm

一次真正得到肯定。報紙誇張的標題「全球公認」。獎勵代表了長期努力而不斷出現的傑作。

同年，大主教去世，他將含笑九泉，幫助艾金斯得到金牌，同樣感謝艾金斯為他留影。畫家將大主教以正面現身。當時是有病在身，強作精神，想以最好的容顏示人，削瘦的臉頰，使得顎骨突出，尤其是雙手的筋骨畢露，才是精華所在。眉宇深鎖，自己知道日子不多，美好人生，何日重回。他穿戴整齊，好讓艾金斯快畫。仁慈的畫家，顯現了人間的至情，為朋友完成了任務，也讓天主教會的恩慈照耀人間。

一九○六年，詹姆士（Monsignor James P. Turner）主教的金身像完成。地點是在教堂，背景非常好，穿著神袍的神父，雙手將聖經抱在胸前，紅衣非常豔麗。

一九○一年的二月，艾金斯看完表演後，對劇中女主角的印象非常深刻。決定要畫這位費城的名角蘇珊（Suzanne Santje, 1873～1947）。

蘇珊賓州大學畢業，在柏林學音樂，巴黎學戲劇。一直到一八九八年回國，加入劇團成為主角。艾金斯並不想把她放在舞台上，而是在經過佈置後的畫室中進行。牆上的人像是她父親，一位有名的律師。地上是別人寫給她的信，反向的書籍是劇本。她的戲裝正是在配合劇本的演練，剛好是中場休息時間，所以坐下來休息。

另外，艾金斯似乎是畫手的專家，在〈威廉畫像〉裡，讓人看了就是有血有肉。

長型的臉，下巴稍凹，天生有點捲髮，灰色的外套穿了很久，兩手插在淺的口袋內，兩個大拇指露在外面。畫家對外套的鈕扣也下了工夫，顯得那麼特別，尤其是白色的衣領與袖口，不因寬鬆的外套就忘了光源的反應。臉上的紋路與手背的筋肉是全畫的精神所在。

林頓（Frank B.A. Linton, 1871～1943）是艾金斯的朋友，也是「費城藝術學生聯盟」的學生。也從法國學成回家鄉。一九○

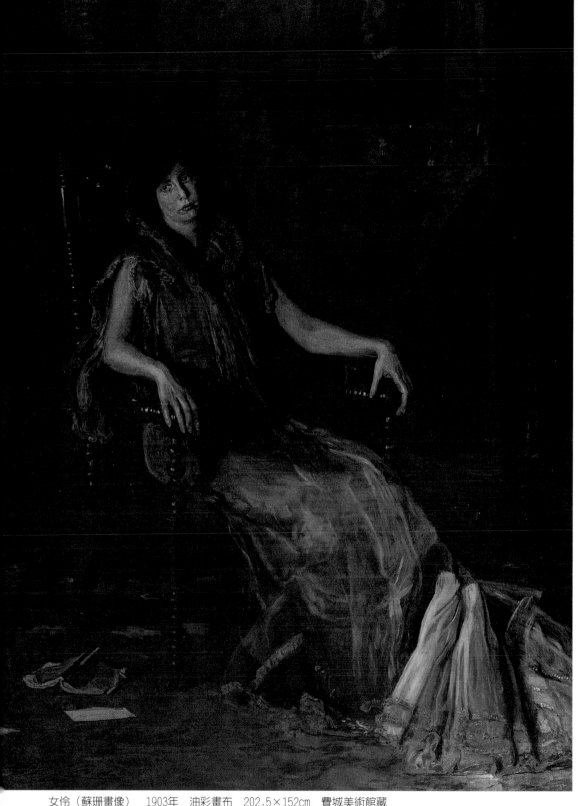

女伶（蘇珊畫像）　1903年　油彩畫布　202.5×152cm　費城美術館藏

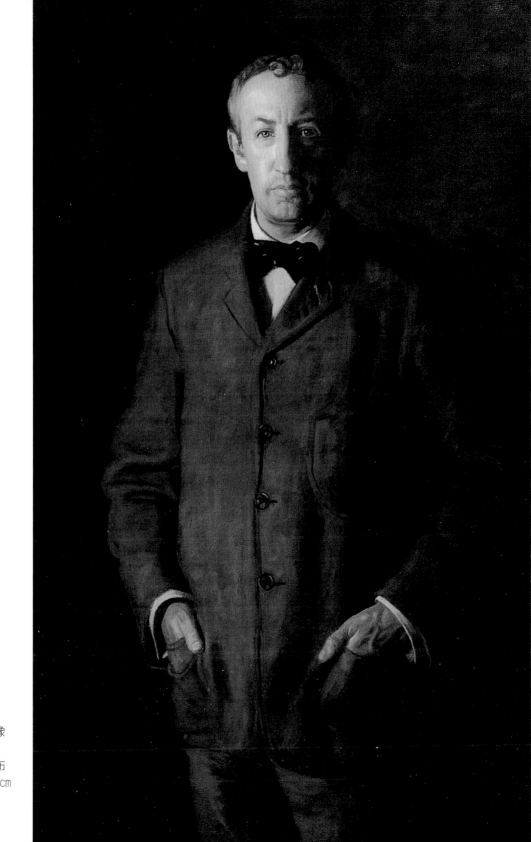

威廉畫像
1903年
油彩畫布
132×81cm

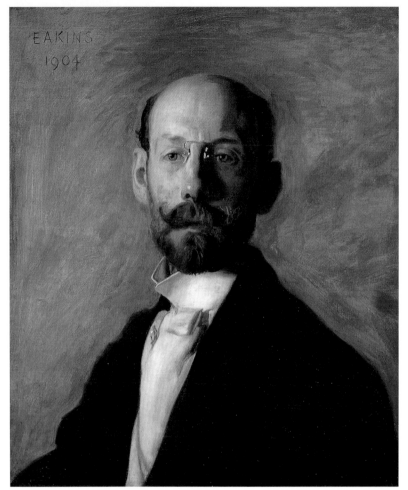

林頓　1904年　油彩畫布　61×51.5cm　華盛頓赫胥宏美術館藏

四年的實際年齡只有卅三歲，由於是早先禿頭，所以在畫像的前一天，艾金斯叫他別刮鬍子。

　　照片是正面像，左手撐頭，畫像則是頭正面，而身子稍側。艾金斯知道實情，雖然外貌老氣，眼神與眉宇之間，畫得比照片要年輕。也因為這麼特殊的坐姿，使得臉部的光線，更有戲劇性的明暗之別。

　　林頓不但喜歡音樂，還與朋友合作舉辦了一個「星期六下午音樂會」，艾金斯已經參加了一年多，總是坐在角落。

　　替別人畫了這麼多像，艾金斯也為自己留下了五十八歲的自畫像。那麼傳神！那麼安祥！

（右頁圖）
自畫像　1902年
油彩畫布　76×63.5cm
紐約國家設計學院藏

118

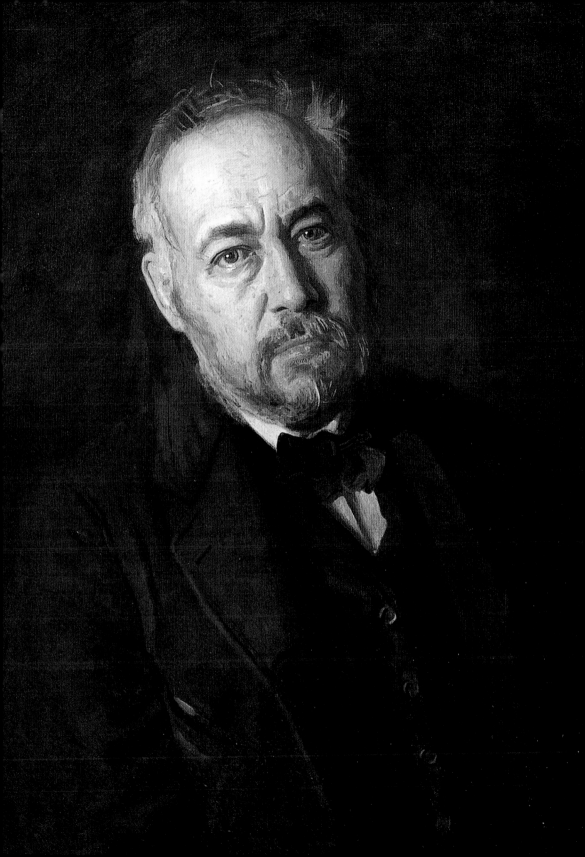

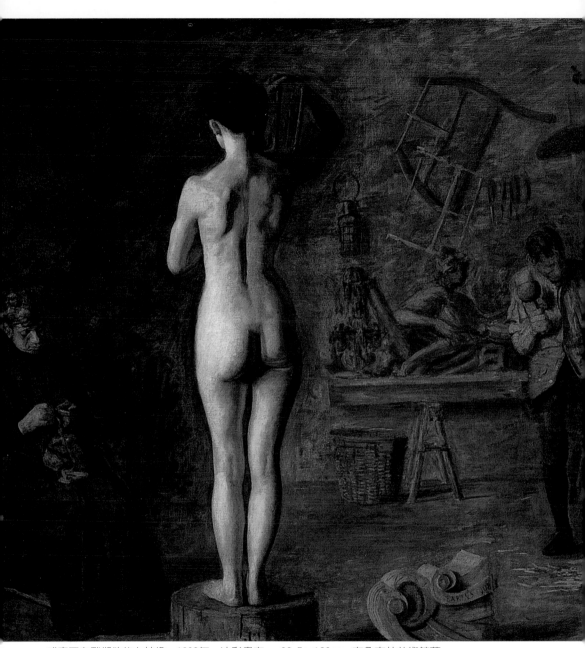

威廉正在雕塑他的女神像　1908年　油彩畫布　92.5×123cm　布魯克林美術館藏

第一張全裸的女性人像

　　家庭中的成員，艾金斯對老岳父的長相非常有興趣，過去畫了不少。現在岳父已經是八十多歲，臉上的輪廓相當特殊，這時候的頭髮與鬍子依然很多，呈現的銀灰色也是少見。事實上，老先生毫無髮型，只是讓他自然生長，常常就偏向一邊。外套的鈕扣亮得像是飾物，老年人的眼角紋畫得真美。

　　在為別人拍照的時候，蘇慎與艾金斯總留些底片，為自己留影。當然大部分蘇慎的照片，都由畫家拍攝，而艾金斯在一九○四年的六十歲紀念照，仍然像個精力旺盛的工作者。

　　在一九○二與一九○五年間，是艾金斯人像最多的產期，至少有十件以上。其中有三件還是相當大的畫幅。不過這其中為了畫作價格，在與代理商之間的爭論，浪費不少時間與精力。這也是過去艾金斯從不畫商人的理由，而這一次阿斯伯理（Asbury W. Lee）竟是賓州最有錢的生意人。在銀行、電話、木材、飲水、保險各行，全有股份。由於他也是藝術俱樂部的會員，所以才會與艾金斯碰頭。

　　生意人到處跑，沒時間坐下來，一直到十月中才畫完，包裝寄出，又被主人從首都華盛頓退回，付了支票二百美元，因為他有一些意見，見面再談。不過，他女兒很喜歡。

　　畫中的富翁，令人看了很不順眼，一付傲慢，身子往前挺，使得合身的西服看來有點緊，雙手的指尖，似乎用來訓誡別人，臉上的橫肉不是那麼友善。相信這就是真人，艾金斯自己就說，他的畫像絕不修飾，是什麼！畫什麼！

　　一九○八年，一位工業設計藝校的學生海倫（Helen Montanverde Parker）曾與艾金斯在林頓的「星期六下午音樂會」見過。她的母親要求艾金斯畫小女，這就是〈老式服從〉。

　　海倫認為艾金斯對她的臉孔毫無興趣，只對鎖骨與服飾反覆研究。把她畫得不夠美，像是個醜小鴨，所以她不要。對於這樣的結局，使得艾金斯只好轉向，把人像放在一邊，回到歷史性的主題。他要重畫卅年前的威廉雕刻女神像的內容。由於近年來接

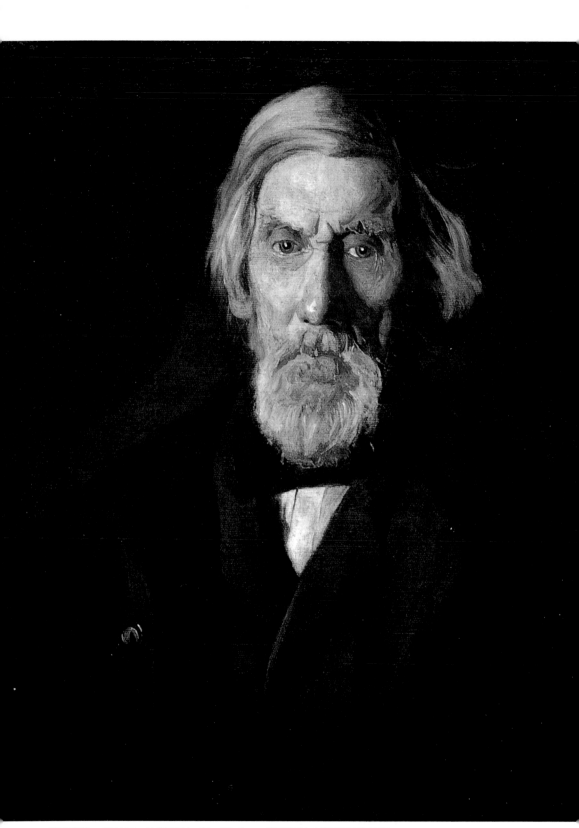

威廉畫像　1904年　油彩畫布　61×50.8㎝　羅契斯特大學藝術畫廊藏

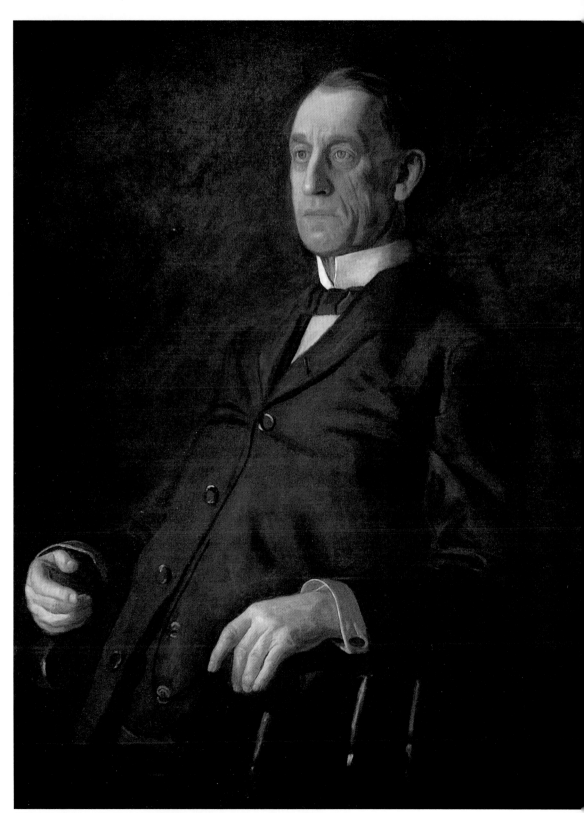

阿斯伯理畫像　1905年　油彩畫布　101×81cm

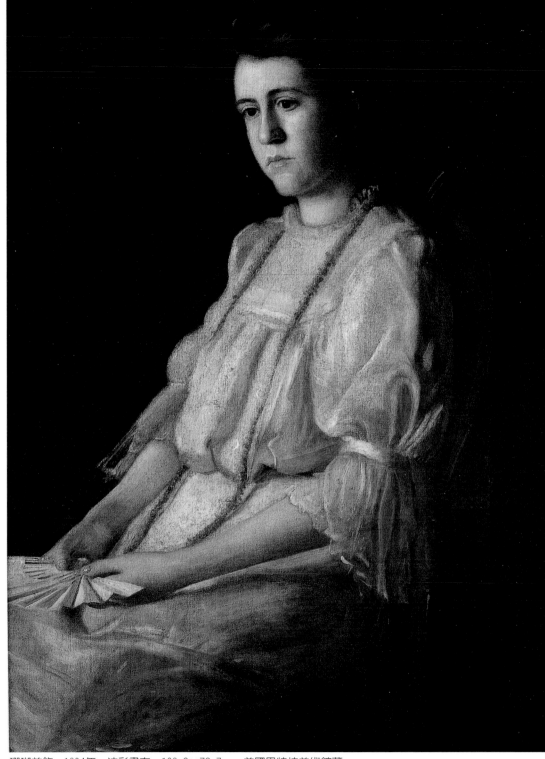

珊瑚首飾　1904年　油彩畫布　109.2×78.7cm　美國巴特拉美術館藏

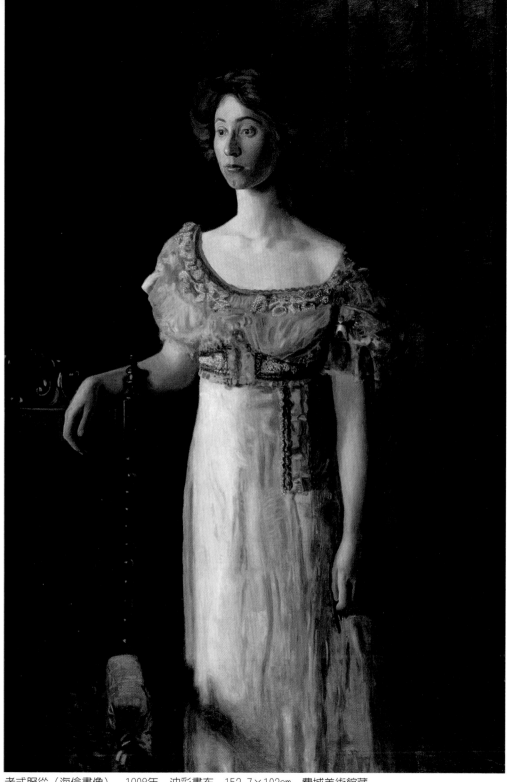

老式服從（海倫畫像）　1908年　油彩畫布　152.7×102cm　費城美術館藏

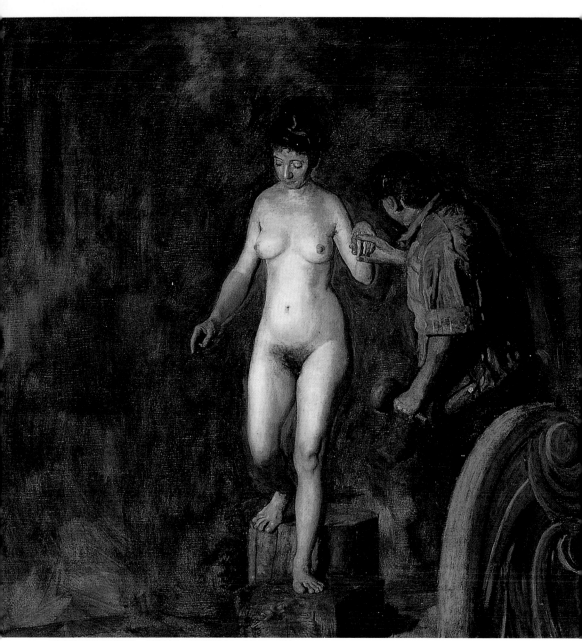

威廉和他的模特兒　1908年　油彩畫布　89.5×120cm

觸了更多的雕塑，對於這項知識比過去更瞭解，相信會畫得很好。

新畫仍用舊名〈威廉正在雕塑他的女神像〉，面積擴大，使得人物更明顯，而裸像幾乎在左邊的中心位置，現在椅子上的保護人換成了黑女人。同時將雕刻師與模特兒的方向對換，而雕刻的工作與進度比過去清楚。光線使得女性的裸體更美。遺憾的是卡內基學院拒絕此畫的參展。

艾金斯不是一個容易屈服的人，毫不灰心，依然照著原定的計畫去完成整個的構想。就像連環圖一樣，不能沒有結局。所以〈威廉和他的模特兒〉是一樣的大小面積。

構圖簡潔，模特兒站在木頭上，雕刻師扶她下來。綠色的襯衫，捲起了袖子，外加工作服，使得所有雕塑的工具都在腰圍，他的左手仍然握著圓錘。這是艾金斯唯一的女性全裸的正面全身人像。

一九〇八年以後，健康狀況直走下坡。他認為是受到烈毒侵入內體，由於牛奶與甲醛混合過量製作的防腐劑。繪畫的工作盡量減少。

艾金斯過去在畫壇的拓荒與嘗試，漸為新一代的藝術家所認同，指出了一個畫家的正確學習途徑。回顧艾金斯在美國畫壇的奮鬥，他有資格被封為「美國大師」。

一九一四年愛徒薩謬爾獻給艾金斯一座雕像，這時候的他正好七十歲。一九一六年六月廿五日，清晨一點去世。廿二年後，妻子蘇慎追隨他而去。一九一七年，紐約大都會美術館於十一月五日～十二月三日，舉行艾金斯紀念展，共有六十件繪畫作品。

湯瑪士·艾金斯
攝影作品欣賞

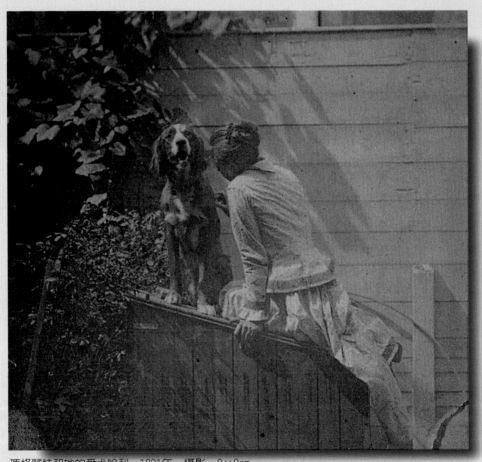

瑪格麗特和她的愛犬哈利　1881年　攝影　8×9cm

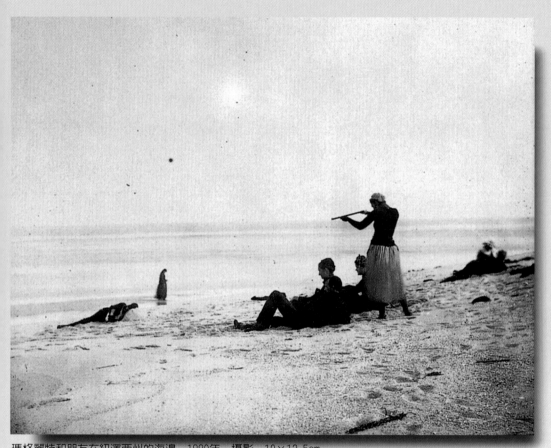

瑪格麗特和朋友在紐澤西州的海邊　1880年　攝影　10×12.5㎝

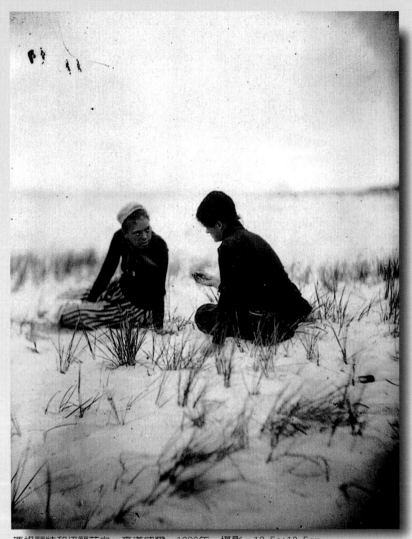

瑪格麗特和伊麗莎白・麥道威爾　1880年　攝影　12.5×10.5cm

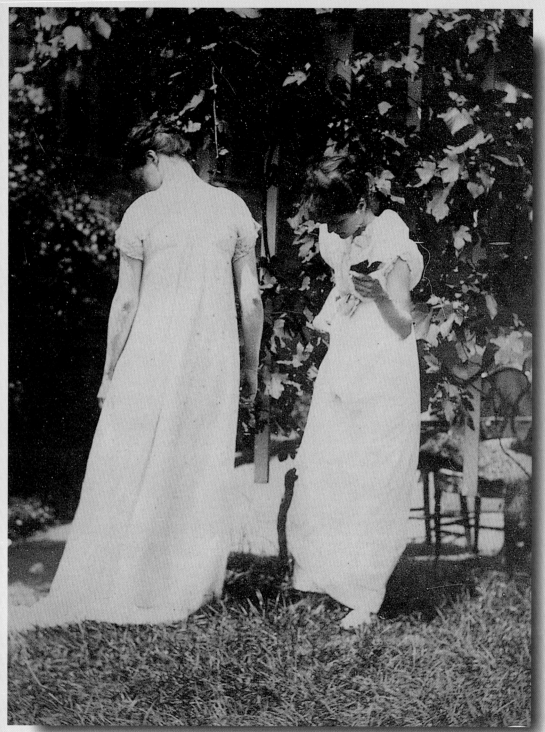

蘇慎・麥道威爾和妹妹伊麗莎白穿著羅國帝國時代服裝　1881年　攝影　18.5×14.5cm

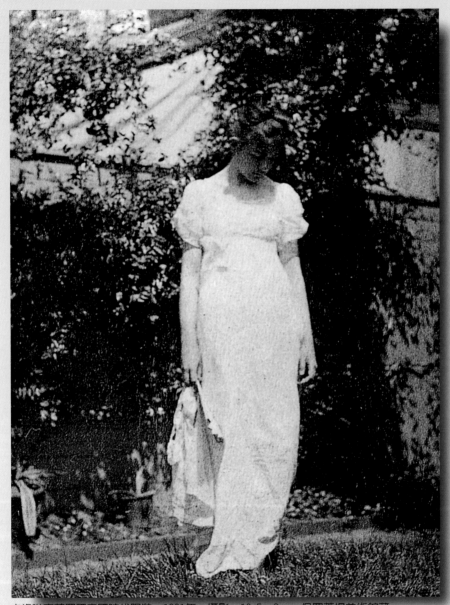

卡洛琳穿著羅國帝國時代服裝　1881年　攝影　10.5×8cm　保羅蓋提美術館藏

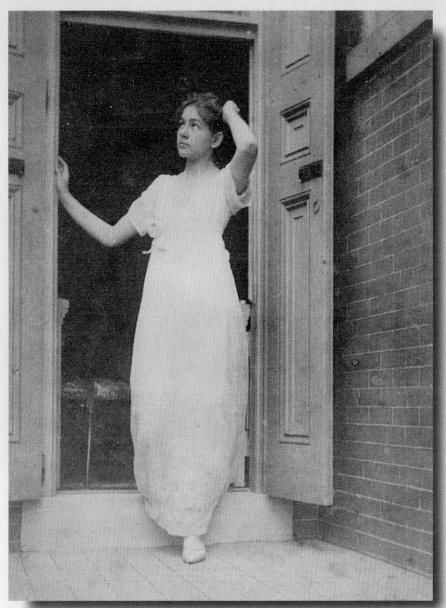

卡洛琳穿著羅國帝國時代服裝　1881年　攝影　15.8×11.5cm　費城美術館藏

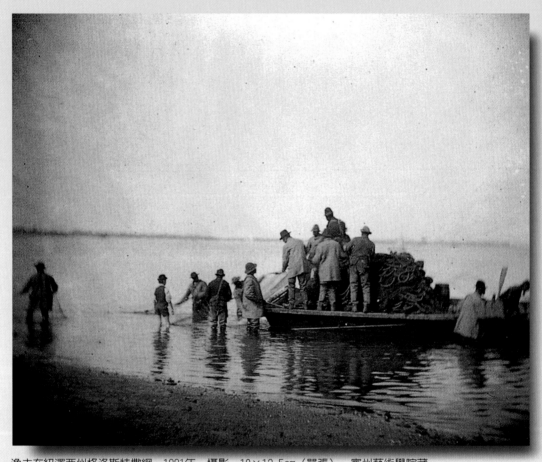

漁夫在紐澤西州格洛斯特撒網　1881年　攝影　10×12.5cm（單張）　賓州藝術學院藏

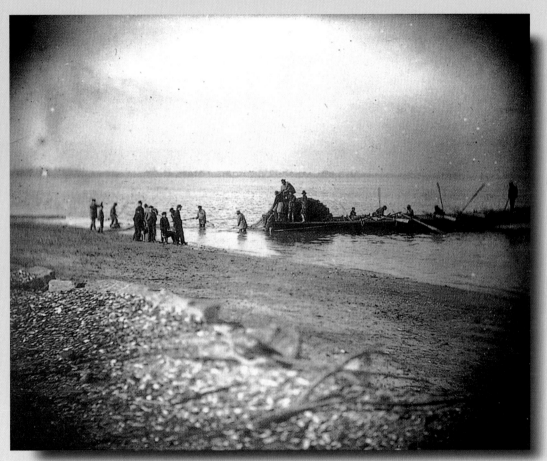

漁夫在紐澤西州格洛斯特撒網　1881年　攝影　10×12.5㎝（單張）　賓州藝術學院藏

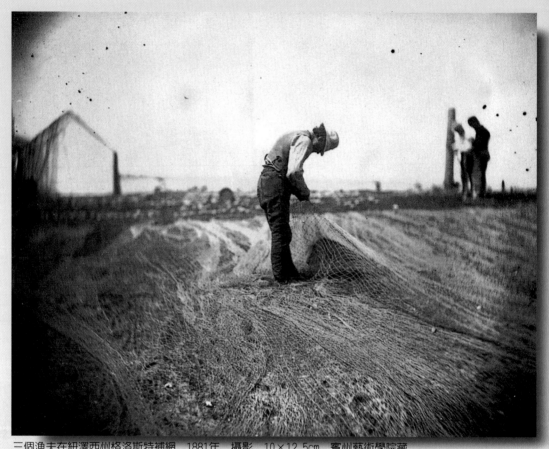

三個漁夫在紐澤西州格洛斯特補網　1881年　攝影　10×12.5cm　賓州藝術學院藏

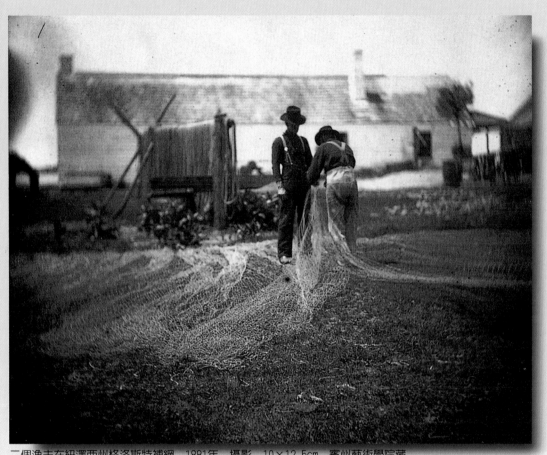

二個漁夫在紐澤西州格洛斯特補網　1881年　攝影　10×12.5cm　賓州藝術學院藏

鵝　1881年　攝影　10.1×12.7cm　賓州藝術學院藏

鵝　1881年　攝影　10.1×12.7cm　賓州藝術學院藏

兩個男人在紐澤西州格洛斯特的樹下　1881年　攝影　10×12.5cm　賓州藝術學院藏

在紐澤西州格洛斯特曳網捕魚　1881～82年　攝影　8×11㎝

瑪格麗特、法蘭西絲和她的兩個孩子在屋頂上　1881年　攝影　10×12.5cm（單張）　賓州藝術學院藏

瑪格麗特、法蘭西絲和她的兩個孩子在屋頂上　1881年　攝影　10×12.5cm（單張）　賓州藝術學院藏

貓　1880年　攝影　12×6.5cm　華盛頓赫胥宏美術館藏

山毛欅樹　約1880年　攝影　21.5×16.5cm　保羅蓋提美術館藏

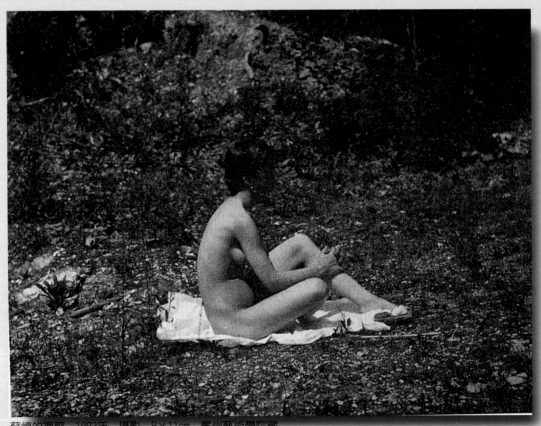

蘇慎的裸照　1883年　攝影　8×11cm　賓州藝術學院藏

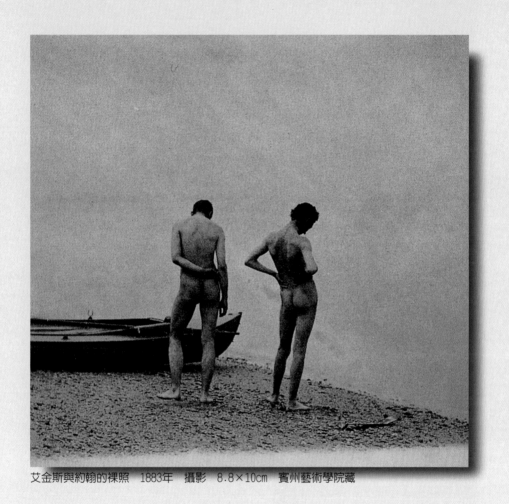

艾金斯與約翰的裸照　1883年　攝影　8.8×10cm　賓州藝術學院藏

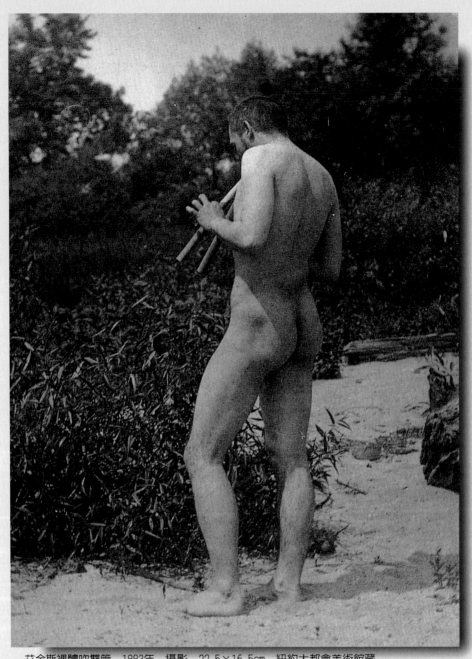

艾金斯裸體吹雙管　1883年　攝影　22.5×16.5cm　紐約大都會美術館藏

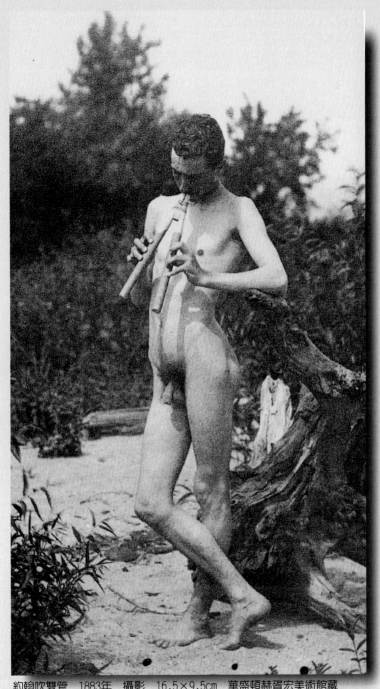

約翰吹雙管　1883年　攝影　16.5×9.5cm　華盛頓赫胥宏美術館藏

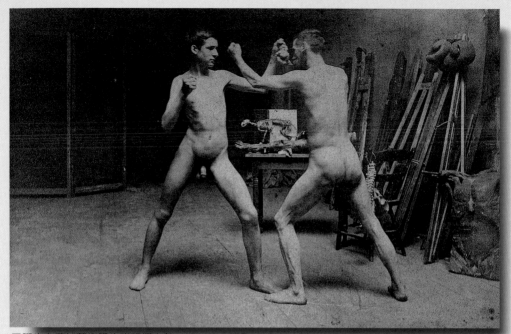

男學生在費城藝術學生聯盟擺姿勢　1886年　攝影　11.5×19cm

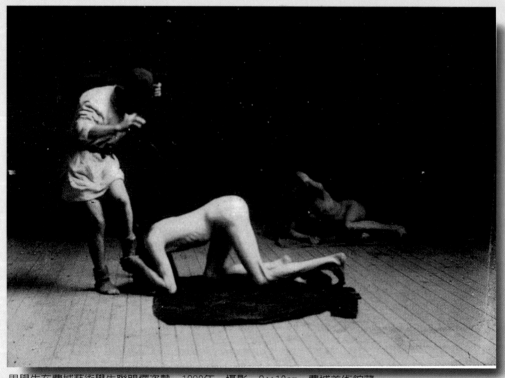

男學生在費城藝術學生聯盟擺姿勢　1890年　攝影　8×10cm　費城美術館藏

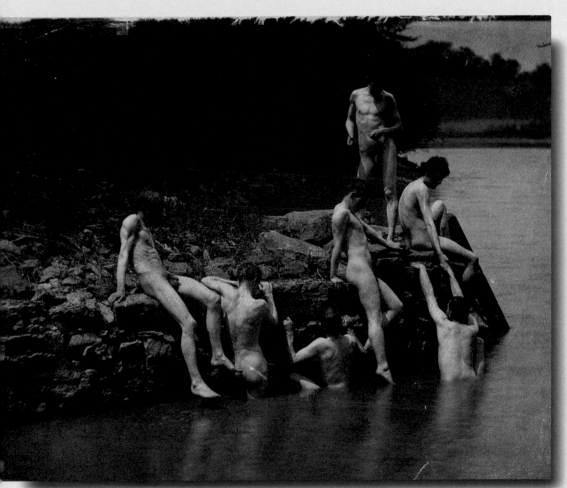

艾金斯與男裸體在游泳的地方　1884年　攝影　22.5×28cm　賓州藝術學院藏

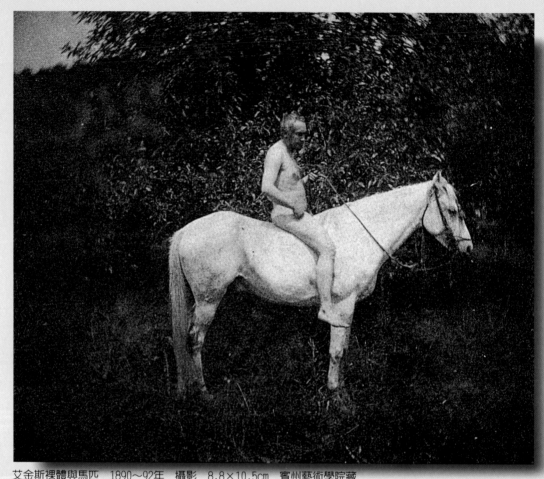

艾金斯裸體與馬匹　1890～92年　攝影　8.8×10.5cm　賓州藝術學院藏

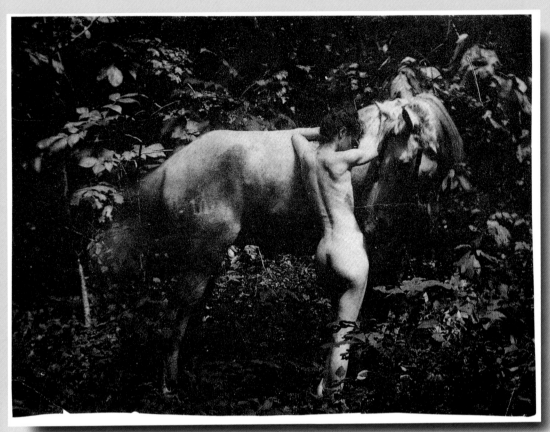

蘇慎裸身背影與馬匹　1890〜92年　攝影　13.5×18.8cm　賓州藝術學院藏

湯瑪士・艾金斯
素描作品欣賞

透視圖：二十面體　1859年　墨水、石墨、紙　28.5×42.5cm　賓州藝術學院藏

機械繪製：三個螺絲　1860～61年　墨水、紙　29.5×41.5cm　賓州藝術學院藏

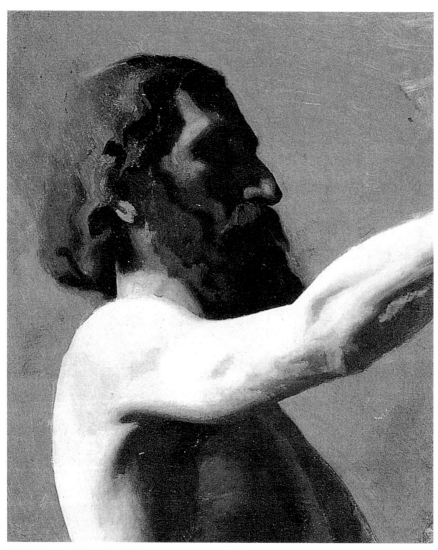

裸體習作　1869年　油彩畫布　54.5×46cm　費城美術館藏

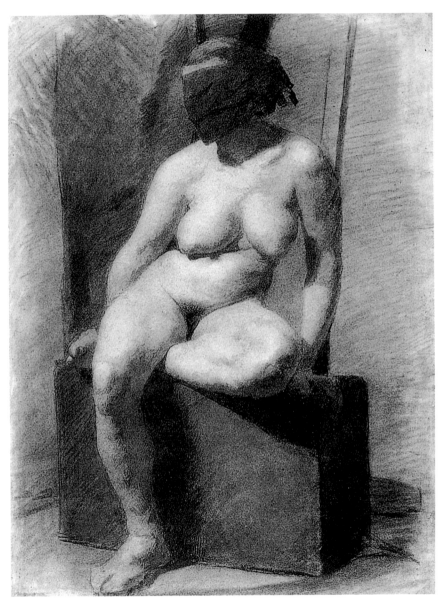

蒙面女裸坐姿　1863〜66年　炭筆畫　61.5×47cm　費城美術館藏

〈雙人小艇〉透視圖　1872年　石墨、墨水、紙　78.5×122cm　費城美術館藏

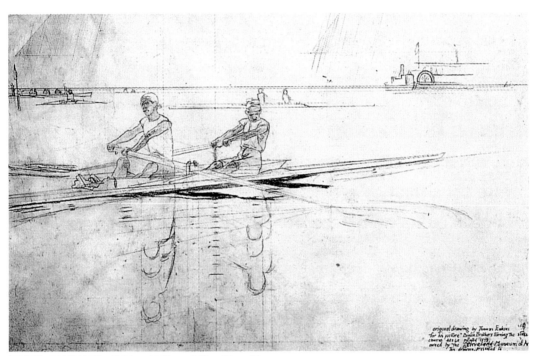

〈畢格蘭兄弟的比賽〉草圖　1873年　素描　98×147cm

〈棋手〉透視圖　1875～76年　石墨、墨水、紙板　61×48cm　紐約大都會美術館藏

威廉正在雕琢他的女神像習作　1875～76年
石墨、紙　華盛頓赫胥宏美術館藏

威廉正在雕琢他的女神像習作　1875～76年
石墨、紙　華盛頓赫胥宏美術館藏

〈威廉正在雕琢他的女神像〉部分習作：水神與鸕鷀　1986～77年　石墨、紙　賓州藝術學院藏

威廉正在雕琢他的女神像習作　1876～77年　墨水、石墨、紙　31.5×20cm　賓州藝術學院藏

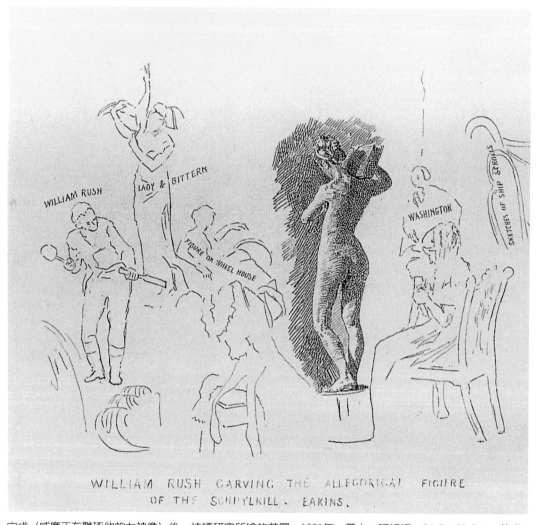

完成〈威廉正在雕琢他的女神像〉後，持續研究所繪的草圖　1881年　墨水、硬紙板　24.5×30.5cm　華盛頓赫胥宏美術館藏

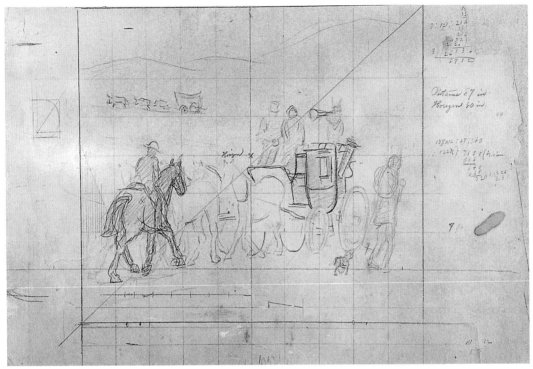

〈五月清晨的公園〉研究草圖　1879年　石墨、紙　30.5×47.5cm　賓州藝術學院藏

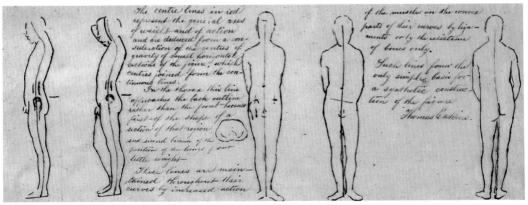

人體研究簡圖　1883年　墨水、石墨、紙　8×21.5cm　費城美術館藏

165

湯瑪士・艾金斯年譜

一八四四　湯瑪士・艾金斯七月廿五日生於美國東部的費城，他
　　　　　是四個孩子的老大，唯一的長子。

一八四八　四歲。十一月一日大妹法蘭西絲出生。

一八四九　五歲。父親的職業是老師，教作文。

一八五三　九歲。進入文法學校，十一月三日二妹瑪格麗特出
　　　　　生。

艾金斯6歲的模樣　1850年

艾金斯6歲的模樣　1850年

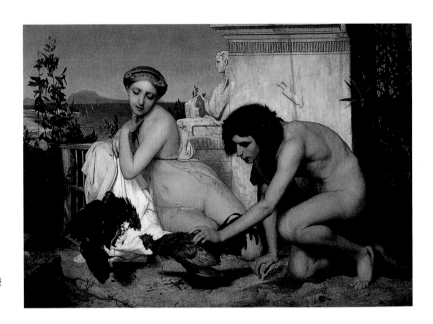

艾金斯老師澤隆‧傑羅姆
1846年的畫作〈鬥雞〉

一八五七　十三歲。七月十一日家人買了佛蒙街（Mount Vernon
　　　　　Street）一七二九號的大房子。秋天進中央高中。

一八五八　十四歲。對數學與科學最有興趣，尤其喜歡法文。

一九六一　十七歲。六月畢業於中央高中，獲有學位，名列第
　　　　　五，繪圖都是滿分。

一八六二　十八歲。在傑佛遜醫藥學院進修解剖學。

一八六三　十九歲。二月廿三日參加賓州學院人體寫生課程。

一八六四　廿歲。幫助父親整理文件與教學資料。南北戰爭爆
　　　　　發，付費廿四美元免於徵兵。

一八六五　廿一歲。小妹卡洛琳出生。

一八六六　廿二歲。九月廿二日從紐約渡輪到法國。十月三日抵
　　　　　達巴黎，進入藝術學院（École des Beaux Arts），追隨
　　　　　澤隆‧傑羅姆（Jean-Léon Gérôme）習畫，開始了三
　　　　　年的旅歐生涯。

一八六七　廿三歲。暑期與高中同學遊歷瑞典。常有家書回報海
　　　　　外學習與活動情形。

一八六八　廿四歲。夏天與父親、大妹法蘭西絲遊歷德國、瑞
　　　　　典、義大利。坐船回費城過聖誕節，停留二個月。

艾金斯24歲　1868年

艾金斯26歲　1870年

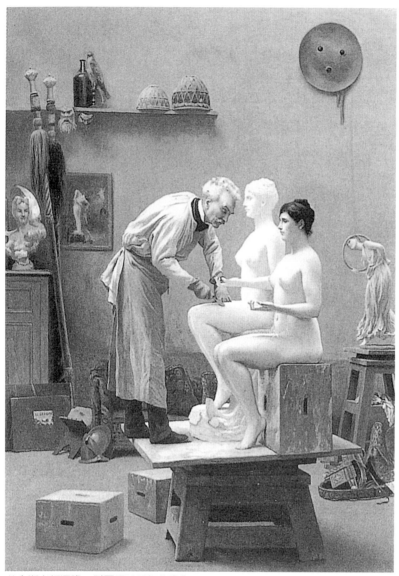

艾金斯老師澤隆・傑羅姆1895年的畫作
〈藝術家與他的模特兒〉

艾金斯約35～40歲之間

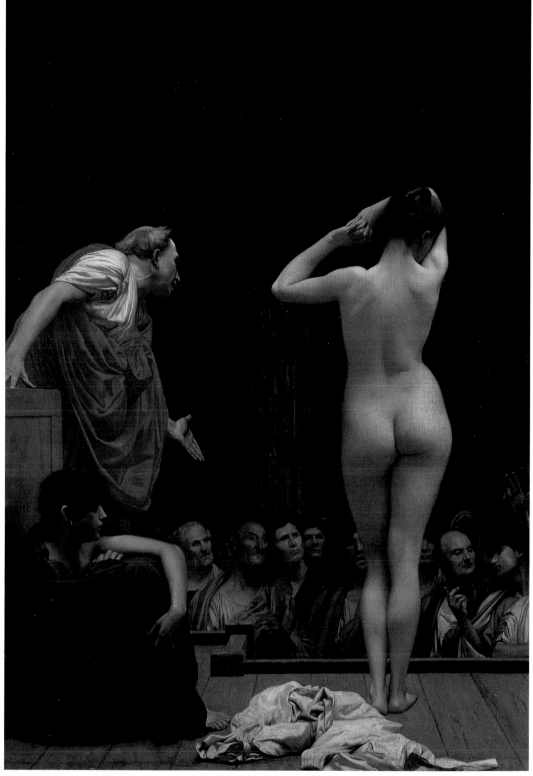

艾金斯老師澤隆・傑羅姆1884年的畫作〈羅馬的奴隸市場〉

一八六九　廿五歲。三月回歐。十一月離開巴黎到西班牙的馬德里，十二月一日在博物館摹畫。十二月三日到南邊的塞維爾，住了一段時間。

一八七○　廿六歲。春天完成了第一張畫〈塞維爾的街景〉。五月底回馬德里，六月從巴黎回到美國的老家費城，從此未再出國。七月將四樓闢為畫室，開始先畫家人。

一八七一　廿七歲。四月廿六日首次公開展示所畫的人像與划船的題材。

一八七二　廿八歲。六月四日母親去世，長年臥病，侍奉在側。八月十五日法蘭西絲出嫁。

一八七三　廿九歲。整個上半年專心畫划船與揚帆。秋天去打獵。

一八七四　卅歲。與凱薩琳‧克羅威爾訂婚。四月得到「賓州學院」教席。

一八七五　卅一歲。完成傑作〈克拉斯臨床手術〉，費時六個月。

畫家和他的父親獵食米鳥
1873～74　油彩畫布
43.5×67.5cm
維吉尼亞美術館藏

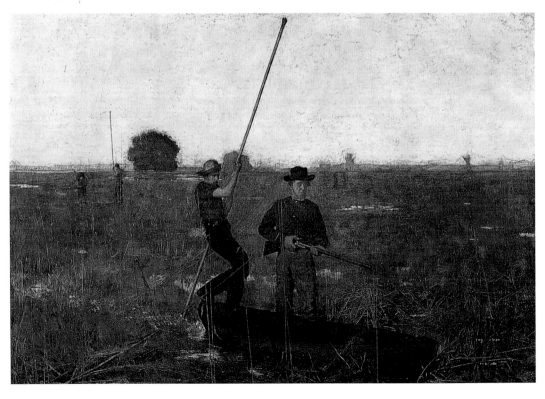

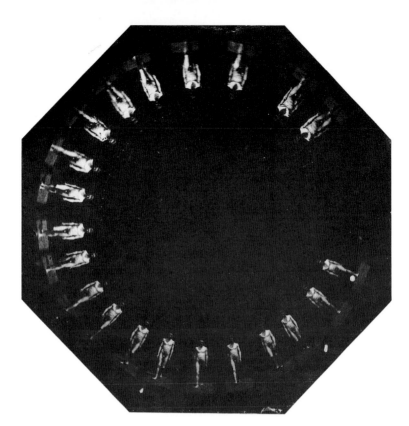

走路的男子　1884年
攝影

一八七六　卅二歲。四月廿二日「賓州藝術學院」新大樓落成，
　　　　　主任克里斯身體不適，九月開始，課程由艾金斯代
　　　　　勞。

一八七七　卅三歲。參加紐約「國家設計學院」的年展。六月赴
　　　　　首都，爲新總統海斯畫像。

一八七八　卅四歲。二月參加美國水彩畫年展，作品引人注意。
　　　　　九月二日麻州商會在波士頓的畫展，得到銀牌獎，作
　　　　　品有二件：〈五十年前〉與〈舞蹈課程〉。

一八七九　卅五歲。四月六日未婚妻凱薩琳去世。升爲教授，四
　　　　　月聘爲賓州學院畫展評審。

一八八〇　卅六歲。五月一日入選爲「美國藝術家協會」會員。
　　　　　夏初購相機，以照片當做畫稿。

一八八一　卅七歲。春天在紐約大都會美術館展出〈棋手〉。

一八八二　卅八歲。升爲藝術學院的主任。九月廿七日與蘇愼·
　　　　　漢娜·麥道威爾（Susan Hannah Macdowell）訂婚。聖

171

艾金斯36歲　1880年

蘇慎　約1880年

誕節前夕，最親近的二妹瑪格麗特去世，只有廿九歲。她陪艾金斯溜冰與揚帆，艾金斯為妹妹留下完整的繪畫記錄。

一八八三　卅九歲。用照相機拍攝許多以學生為模特兒的人體活動。

一八八四　四十歲。與蘇慎結婚，她是學院最優秀的學生之一。六月十四日，最小的妹妹卡洛琳結婚。

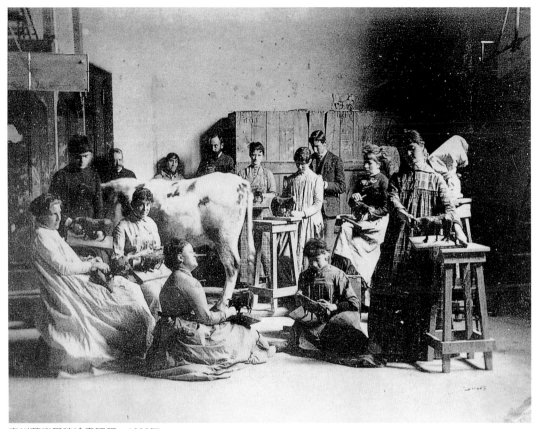

賓州藝術學院繪畫課程　1882年

一八八五　四十一歲。十一月十日在紐約的「藝術學生聯盟」講
　　　　　授解剖學，一直到第二年的春天。

一八八六　四十二歲。二月十三日被迫辭職，因為他在女生的寫
　　　　　生班上，脫光了男性的模特兒。

　　　　　二月廿二日，一群不滿學校作風的學生自組「藝術學
　　　　　生聯盟」。

　　　　　秋季班裡學生薩謬爾（Samuel Murray）變成最親近的
　　　　　朋友，跟他一生，最後是法定繼承的兒子，

一八八七　四十三歲。七月到北達科塔丹的大農場，主人是賓州
　　　　　大學神經科教授何瑞希歐（Horatio Wood），艾金斯以
　　　　　後為他畫了全身像。

　　　　　十月十八日回費城。

一八八八　四十四歲。與詩人惠特曼（Walt Whitman）相遇，開

蘇慎　1877～80年

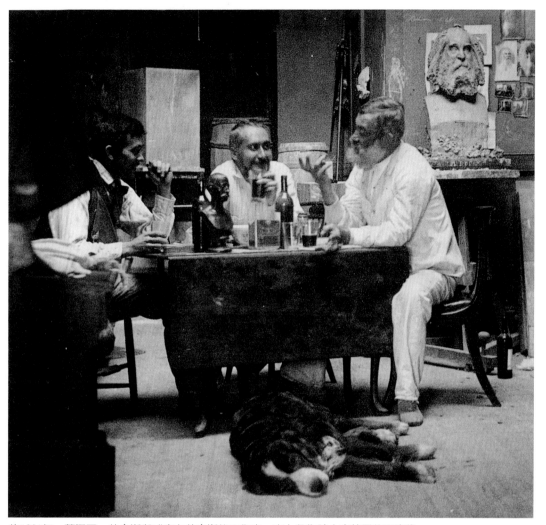

約1891年，薩膠爾、艾金斯與威廉在艾金斯的工作室，右上角為詩人惠特曼的石膏像

始爲他畫像，春天完成。

秋天在紐約國家設計學院授課。

一八八九　四十五歲。完成最大幅名畫〈安格紐臨床手術〉，費時三個月。

小妹卡洛琳去世，年僅卅四歲。

一八九〇　四十六歲。秋天接受紐約「女子藝術學院」教席，一直到一八九七年。

一八九一　四十七歲。五件作品參展於賓州學院。

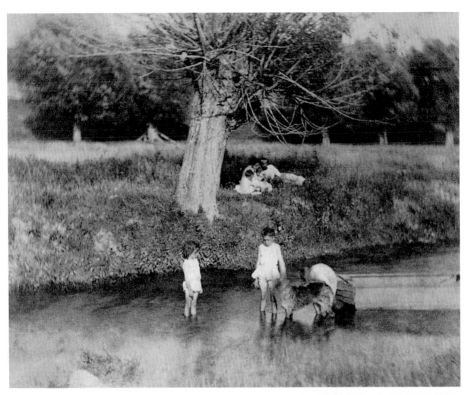

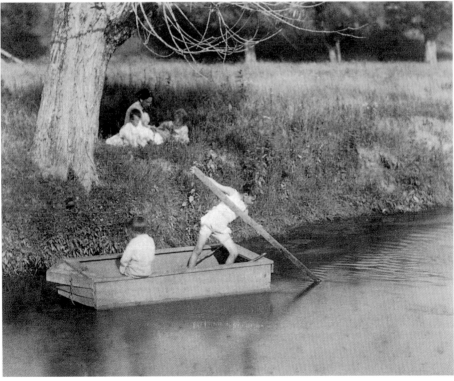

艾金斯的妹妹法
蘭西絲一家人
1883年　攝影
紐約大都會美術
館藏

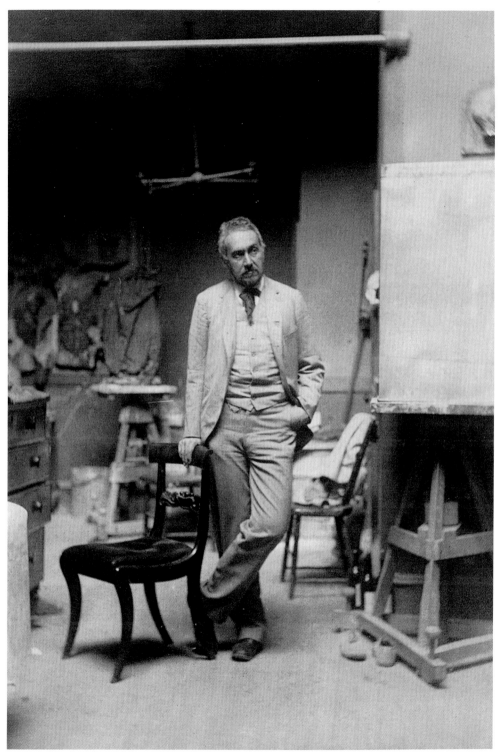

艾金斯攝於工作室　1890年

沒有子女的艾金斯夫婦，
在院子裡養了猴子與貓咪
約1895～90年

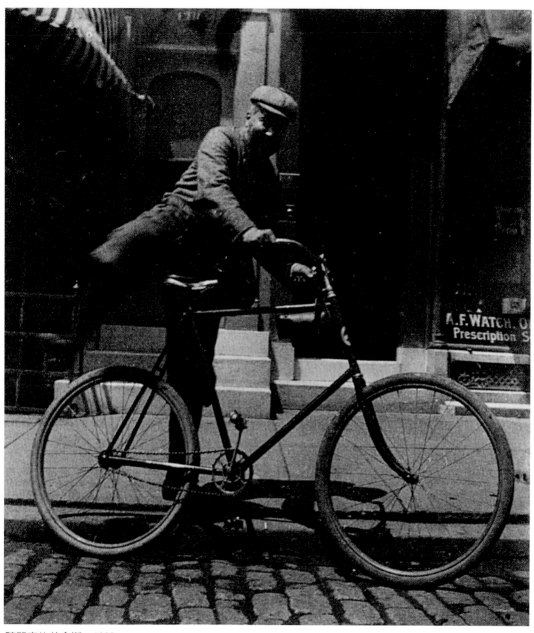

騎單車的艾金斯　1890
或1990年

一八九二 四十八歲。三月廿六日惠特曼去世。

五月退出「美國藝術家協會」，因為他們拒絕〈安格紐臨床手術〉參展。

一八九三 四十九歲。費城的「藝術學生聯盟」結束。

十一件藝品參展於芝加哥的國際博覽會。

一八九四 五十歲。五月一日於費城自然科學學院演講。

一八九五 五十一歲。專心為朋友們畫人像，時間幾乎長達十年。

一八九六 五十二歲。一生唯一的個展在費城的伊爾畫廊（Earle

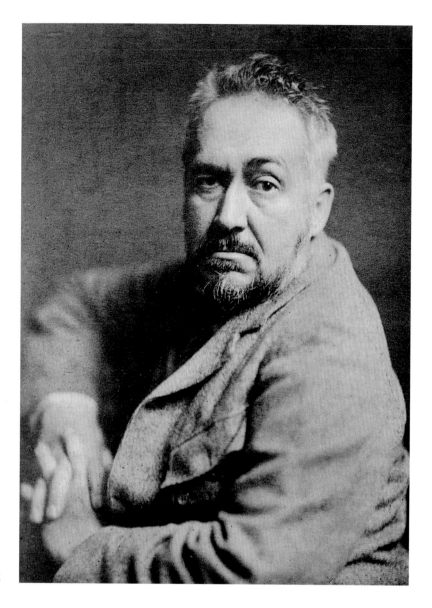

艾金斯60歲　1904年

Gallery）舉行，共有藝術品廿九件。十一月五日參展
於卡內基藝廊。

一八九七　五十三歲。二月十七日賓州學院購買〈大提琴演奏
　　　　　者〉。

一八九八　五十四歲。回到運動的題材，畫了很多拳擊與摔角的
　　　　　畫面。

一八九九　五十五歲。秋天，被聘爲卡內基學院國際畫展的評

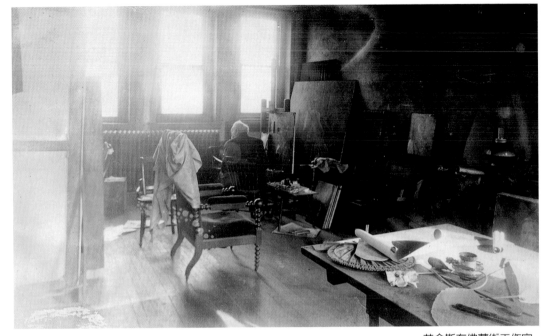

艾金斯在佛蒙街工作室
1909年

審，一直到一九○三年。

十二月卅日父親去世。

一九○○　五十六歲。〈大提琴演奏者〉於巴黎畫展中再度得
　　　　獎。

一九○一　五十七歲。他有很多教授級的朋友，卻與大眾孤立，
　　　　因而工作與生活圈子越來越窄。

一九○二　五十八歲。開始了天主教人物的系列畫像，一直到一
　　　　九○六年。

一九○三　五十九歲。一月為賓州學院年展評審。

　　　　十二月到俄亥俄州去畫人像。

艾金斯與學生薩謬爾送
給他的雕像一起合影
1914年

一九○四　六十歲。〈大主教艾爾德畫像〉得到賓州學院金牌
　　　　獎。

一九○五　六十一歲。一月得到紐約「國家設計學院」的畫展獎
　　　　牌，作品為〈米勒畫像〉。

一九○六　六十二歲。作品〈哀歌〉參加倫敦的藝術展。

一九○七　六十三歲。四月〈米勒畫像〉再度獲得卡內基學院年
　　　　展的銀牌獎。

艾金斯 約1910年

一九〇八 六十四歲。退出「國家藝術與文學學院」會員。

一九〇九 六十五歲。最後一次爲賓州學院年展評審。

一九一〇 六十六歲。變得遲鈍、虛弱、情緒不穩定，眼睛近
瞎。

一九一一 六十七歲。作品〈思想家〉於羅馬參展。

一九一二 六十八歲。完成了一生中最後一張畫〈海斯畫像〉。

一九一三 六十九歲。最後一張未完成的畫〈艾德華醫生〉。

一九一四 七十歲。〈安格紐臨床手術〉四千美元出售給私人收
藏家。

一九一五 七十一歲。作品參展於三藩市國際博覽。

一九一六 七十二歲。四月紐約大都會美術館購〈撐舟獵秧雞〉。
六月廿五日，清晨一點去世，遺體火化。

一九一七 十一月五日，紐約大都會美術館舉行紀念展，共有六
十件藝術品。
十二月廿三日，賓州藝術學院舉行紀念展，作品多達
一百卅九件。

一九三八 蘇慎去世。在艾金斯離世廿一年後，大部分的繪畫收
藏捐贈給費城美術館，其餘的依照繪畫內容與性質，
分別捐贈給醫學院、天主教會、大學與美術館。

紐約大都會美術館於
1917年11月5日～12月3
日舉行湯瑪士·艾金斯
紀念展

國家圖書館出版品預行編目資料

艾金斯：美國寫實人像大師＝Thomas Eakins / 李家祺
著-- 初版. --
臺北市：藝術家 , 2004〔民93〕
面；公分. --（世界名畫家全集）

ISBN 986-7487-07-9（平裝）

1. 艾金斯（Thomas Eakins,1844-1916）─傳記　2. 艾
金斯（Thomas Eakins,1844-1916）─作品評論3. 畫家
─美國─傳記

940.9952　　　　　　　　　　　　　　93005746

世界名畫家全集

艾金斯 Thomas Eakins

何政廣／主編　李家祺／著

發 行 人　何政廣
編　　輯　王庭玫・王雅玲・黃郁惠
美　　編　李怡芳
出 版 者　藝術家出版社
　　　　　台北市重慶南路一段147號6樓
　　　　　TEL：（02）2371-9692～3
　　　　　FAX：（02）2331-7096
　　　　　郵政劃撥：01044798 藝術家雜誌社帳戶

總 經 銷　時報文化出版企業股份有限公司
　　　　　桃園縣龜山鄉萬壽路二段351號
　　　　　TEL:（02）2306-6842

　　　　　FAX：（04）2533-1186
製版印刷　欣佑彩色製版印刷股份有限公司
初　　版　2004年4月
定　　價　新臺幣480元

ISBN 986-7487-07-9（平裝）
法律顧問　蕭雄淋

版權所有・不准翻印

行政院新聞局出版事業登記證局版台業字第1749號